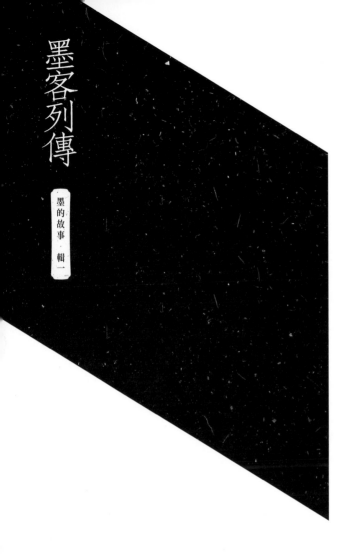

墨客列傳

墨的故事・輯一

黃台陽／著

目錄
Contents

目錄
Contents

·自·序

沒想到會跟「近朱者赤近墨者黑」的墨結上緣。

那是在脫離還得用墨的學生年代已快四十年的夏天，經過去金山、萬里路邊的藝品店時，無意中看到有四、五錠墨（或稱墨條），各約半張A4紙大。上面刻繪不同的民俗主題如：女媧補天、八仙獻壽、劉海戲金蟾等，顯然跟學生時用的墨不同類。基於懷舊，價格也合理，就順手買下。回家後擺在書架底層，沒太當回事。之後陸續在金山老街、鶯歌、光華商場、臺北玉市等地又買了不少，都同樣處理。就像在辦公室，把文件歸檔了事。

二〇〇八年時身體出狀況。為了保命，急速退出職場。手術和化療過後，整個人總是無精打采，做不了什麼要動腦的事。無聊之餘，想起堆積的墨該拿出來整理整理，沒事找事做，消磨時間。於是展開我的玩墨生涯。

說是玩墨，一點也不為過。因為那時已買的墨，從收藏的角度來看，並不值錢，沒有

收藏價值。但不知情的我，仍一頭栽進去，看到大一點的、主題有趣的、色彩繽紛的，就以為遇見寶，不太還價就買下來。

所幸這種盲目的收集，持續一段時間後，就被我的資訊科技背景給矯正過來。因為開始為所收集的墨進行登錄、分類、排序、註解時，無可避免會開始查閱書籍和網路搜尋，於是發現我錯過了真正引人入勝的賞玩墨、文人訂製墨、貢墨、御墨、紀念墨、集錦套墨等等。趕快調整方向，擴大收集內容，重新出發。除了前面提過的買墨地方，國內外的拍賣網站也出現我的身影。

曾經透過網路去美國的古董拍賣會，競標乾隆朝的御墨。直徑約十公分的圓墨，我已出價到連同投標的附加費、手續費、處理運費等，總價超過二千美元了！但競標的對手依然沉著跟進，毫不手軟，逼得只好認輸。也曾在光華商場和玉市見到很少見的好墨，但因索價太高，一時捨不得。沒想到第二天捧著銀子去時，已被人捷足先登。後悔地在攤商旁徘徊懊惱，做白日夢他會再變一錠出來。

兩年半前，為了對自己花了不少錢在墨上向家人有個交代，開始提筆把在登錄墨時所作的研究發現寫下來。再一次，我的科技背景發揮作用，讓我採取與其他同好有別的寫法：

不專注單錠墨的形象更加鮮明有趣，漆黑的外表下隱隱泛出迷人的幽光。

譬如說巡臺御史錢琦的聽竹軒句墨，簡潔樸素的外觀，掩不住錢琦與方密菴的師生情誼；鋪陳出袁枚、金農、鄧石如、丁敬等大藝術家與他們的聯句唱和；引言早期臺灣的地名和風俗民情；更間接披露大甲溪流域幾座七將軍廟的來龍去脈。這錠墨，是從美國古董拍賣買得，也是我經常隨身把玩的珍品。

再如吳大澂的銅柱墨，本身已夠引人入勝。但細究它的來龍去脈，胡適的父親胡傳躍然紙上，隨之浮現張愛玲的祖父張佩綸，最後是胡適和張愛玲在紐約的會面，前後橫跨七十年。因墨搭橋，得以上下古今，把兩代有緣千里來相會的事發掘出來，看來墨裡乾坤大啊！

書中的墨，除了特別說明出處，都是我個人的收藏。前幾年，瑞典漢學家林西莉（Cecilia Lindqvist）有本熱銷書《古琴的故事》，把久已束諸高閣的古琴，重新帶回臺灣。我私下企盼，這本談墨的書也能東施效顰，激發大家對墨的共鳴。進而思索如何從文創的角度，重新包裝墨、賦予它新的生命，讓它成為辦公室和居家的新寵。也讓現今倍感壓力

的人生，能在墨藝的陪伴下，另開一扇舒緩的門窗。

近墨者黑！然而與墨結緣，卻有可能黑得發亮，更有可能黑得像黑珍珠般，尚青。

二〇一六年三月二十一日寫

黃台陽

楔子 · 揭開墨的漆黑面紗

墨汁和墨錠，都是供寫毛筆字用。但後者需要磨，還得準備水和硯臺，很不方便。然而兩者的身價卻大不相同。你聽過有人在收藏墨汁嗎？聽過墨汁在古董拍賣會上飆出天價嗎？

墨就有！海峽兩岸的故宮博物院都藏墨超過萬錠，而二〇〇七年在大陸某個拍賣會上，有錠直徑才八・八公分的清朝乾隆「御製詠墨詩」圓墨，成交價高達人民幣一百二十八・八萬元（約合新臺幣六百四十萬元），嚇死人！

墨怎麼會那麼高貴值錢？記得學生時代用的墨，黑黑的不起眼，還帶點怪味。除了上書法課不得已，沒有人要接近它。只在要捉弄女生，或想報復喜歡修理人的老師時，才想到墨的好處，而偷偷甩些墨汁到他們身上。

對墨的刻板印象，其實來自當時所接觸到的，都是廉價的學生墨。墨肆（即製墨的作

坊）很早就有市場區隔的概念，知道學生買不起好墨，練書法也不需要好墨，當然品質差些又帶怪味。不過好歹學生是國家未來的主人翁，也算知識分子，墨上面還有些勵志的詞，如「胸有成竹」、「龍門」、「金不換」等，聊供起碼裝飾。

至於賣給商家記帳用的墨，品質往往更差。它做成圓棒形狀，上面什麼裝飾都沒有。頂多在一端打個洞，好穿條細繩子從樑上懸掛垂著。這樣要磨墨時拉下來，不用時掛上去，不占桌面不用收拾，還真方便。

現在古董市場裡快速升溫的，當然不是這兩類墨。在超過三千年的用墨歷史裡（甲骨文的出土文物上，就已有用墨寫的字），墨的品質和型態不斷演進，和用墨人的關係越來越親切，墨上的文字和雕飾也日益精美。而墨的用途，也隨著這些變化，更多采多姿，增添了墨的收藏價值。只是這一切，往往在墨的層層漆黑面紗下，被人漠視忽略！

雖然如今幾乎沒有人用墨了，但在鋼筆、原子筆及打字機、電腦普及前，墨在中國文人生活中扮演非常重要的角色。除了供書法繪畫，也被拿來欣賞把玩，同時兼具送禮、教化的功用，甚至有人在墨上記錄自己的事蹟或遊記，使得墨可用來記事與紀念。在媒體還不發達的民國初年，紀念墨還被當成一種小眾宣傳工具，難以想像吧！最令人驚嘆的是，

墨竟然被做成藥，具有療效，如果是你，敢吃嗎？

■ 一、賞玩

就像現代人流行帶些公仔、吊飾一樣，古代人也喜歡弄些玉珮、牙雕之類的隨時把玩。墨，因為它與文人固有的親密關係，以及在製造過程中的可塑性，也被精心製成文玩，廣受歡迎。

看看這錠硯臺造型的墨（圖一），約三分之二張名片大，正面上方雕飾蓮葉竹葉，背面雕繪出部分重疊的兩張荷葉，枝葉紋理分明；小巧玲瓏十分討喜。加上墨身塗漆光滑烏溜，把玩搓磨手也不髒，無怪乎康熙年間徽州製墨家汪次侯有自信的命名它為「儒林共賞」，相信文人都會喜愛賞玩。

喜歡的東西一上手，往往就停不下來，類似的會一直想擁有。這種心理，古今中外都一樣，因此汪次侯的「儒林共賞」墨，還有九錠集成一套（就像現代人玩的公仔也往往成套），猜測每錠所仿的器物都不一樣。這樣的套墨稱為「集錦墨」，明朝嘉靖年間從安徽

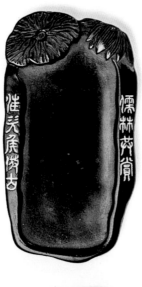

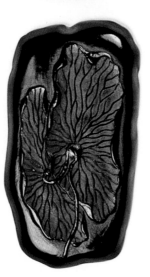

圖一　汪次侯製儒林共賞荷葉形硯墨
兩側邊框分寫「儒林共賞」、「汪次侯倣古」，
長寬厚 7.6x4x0.8 公分，重 28 公克。

省徽州的製墨（稱為徽墨）所興起，並在清朝大行其道。

有套集錦墨極負盛名，是清嘉慶年間由徽州胡開文製作的御園圖（又叫銘園圖）墨，共六十四錠。每錠雕繪上北京故宮、北海、中南海、圓明園等處皇家宮室、園林中的建築。

由於造型各自不同，有像古琴、鐘鼎、銅鏡等的，圖樣清晰、雕刻精巧、用料講究，給人美好的感受。

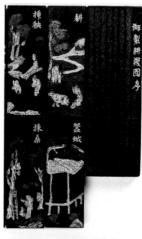

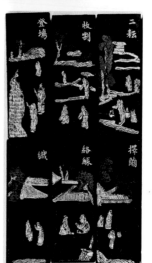

二、教化

　　集錦墨裡並不是每錠的造型都要不同。像另一位徽州製墨家汪近聖在乾隆年製的「御製耕織圖詩墨」（部分如圖二），除了第一錠外，其他四十六錠大小相同。它是以康熙吟詠耕種和紡織過程的詩為主題，各有二十三錠，配以相對應的圖繪所製。像是耕種主題的「耕、插秧、二耘、收割、登場」；以及紡織主題的「蠶蛾、採桑、擇繭、絡絲、織」等，充分表露康熙殷切希望男耕女織務本的心態，也讓墨昇華成為教化工具，有意思吧！

既然墨可以做成任何形狀，上面的雕繪可以多采多姿，於是有心人想到，何不從送禮的角度思考，擴大墨的應用市場？

三、送禮

這一招非常成功！中國人自古以來就重視禮節，而最好的表達方式，顯然是送上一份

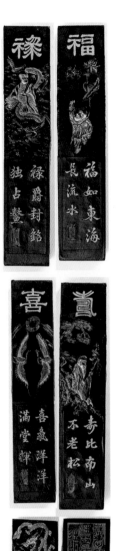

圖三　汪節菴製福祿壽喜墨
長寬厚 23x4.7x4.5 公分，重 804 公克。

禮物。若能把墨做成切合時機的禮品，既不俗氣，又能擺放長久，只要價格合理，絕對有市場。

於是各式各樣禮品墨紛紛出現。其中廣受市場歡迎的，是祝賀生日快樂的「祝壽墨」。墨上題材有壽桃、南極仙翁、福祿壽喜（圖三，方柱型，清代徽墨名家汪節菴製）等。變化之多，不輸現代生日蛋糕上的巧思奇想。另如送人婚禮的「百子」、「鳳九雛」墨，以及祝賀學子在科舉路上順利的手卷墨、應試墨等，都很暢銷。祝壽和婚禮墨上往往塗金敷彩、光鮮亮麗，人物圖繪文詞，也都拙樸可愛且寓意吉祥。然而因不是拿來書寫，所用的原料會差些。

不只是老百姓，官員也喜歡用墨來送禮，尤其是在徽州當官的。一方面因製墨的歸他管轄，用成本價就能拿到好墨；另方面可凸顯他的風雅清高。再來，可順便推銷當地土產，何樂而不為？送禮的對象，自然以官僚集團的成員為主，甚至像總督巡撫級的高官，還送墨給皇上（稱為貢墨），其用意就不言而喻了。皇帝也有大內製的御墨，供自用或賞賜臣下用。送給上級長官的墨有個特徵：墨面有對方的官銜。如「憩棠方伯研賞」墨（圖四），呈覆瓦型，是送給道光年間擔任安徽布政使（俗稱方伯，等同副省長）的程楙采（憩棠）

的墨。

　上級長官要巴結，同年級的也不能怠慢。尤其在路經他們地盤，得去禮貌拜會時，伴手禮絕對少不了！對於一些清廉自守的官員而言，重禮送不起，這份伴手禮往往是自己的詩文，再搭配自己訂製的墨。以文會友，筆墨結緣，惠而不費。這類墨不會有受禮者的名稱，而是寫上「某某贈」。同治年間蘇州出的狀元洪鈞（原籍徽州），就訂製有這樣的墨（圖五）。

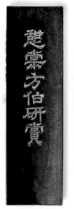

圖四　憩棠方伯研賞墨

覆瓦形，正面墨名，背面底飾祥雲及五蝠，上寫「貢煙」，下印「十萬杵」，側寫「徽州胡開文製」。長寬厚13.7x4.2x1.3公分，重90公克。

圖五　洪鈞墨

覆瓦形，灑金，上方圓圈內紅字「黃山」，下藍字「燒松煙摹漢瓦價無價洪鈞贈」，背面行草寫「同治六年之冬徽州胡開文正記仿于于魯無膠超等松煙加十萬杵」。長寬厚8.5x2.6x0.8公分，重28公克。

說到狀元爺洪鈞，即使對他不熟，也該聽說過他的妾。因為這位小老婆比他名氣更大，乃是在他死後進入特種行業的名妓賽金花。據說在八國聯軍因義和團之亂打進北京時，慈禧太后西逃，城內無主。多虧賽金花因曾隨洪鈞出使德國，與八國聯軍統帥的德國將軍瓦德西是舊識，有點交情，從而發揮一些影響力，減少聯軍的暴行。

四、記事、紀念

當然，對別人好時也不能虧待自己。有些人好讀書寫字，他們訂製來自用和欣賞的墨，品質上好，上面的字大都是自己的書法，常常也順便簡述胸懷。這些墨即使沒有華麗裝飾，但卻流露出謙沖有禮、雍容大度的氣息。如乾隆朝的劉墉（羅鍋）、道光朝的陶澍、以及力戰太平天國的湘軍儒將彭玉麟（字雪琴）自製的墨，都是如此。而端詳彭玉麟的墨（圖六），是不是能感受到它所流露出的孤芳自賞？

有的人還進一步引申，把自己的事蹟，與朋友的應酬、出遊等，刻寫在墨上。讓墨變成有記事、甚至紀念的功能。在世界畫壇上與畢卡索齊名的國畫家張大千，就有一錠「雲

圖六　彭玉麟墨

正面「吟香外史雪琴家藏」，背面繪梅花並題字「一生知己是梅花」。長寬厚 16.2x3.7x1.5 公分，重 122 公克。

圖七　張大千墨

正面寫「雲海歸來大千居士題」，背面寫「蜀人張善孖與弟大千姪旭明吳生子京慕生泉淙同遊黃山時辛未秋九月也」。長寬厚 9.7x2.4x0.85 公分，重 30 公克。

海歸來」墨（圖七），記錄他在民國二十年秋天與兄長及弟子到黃山遊覽寫生的事。

清朝末年，隨著文人訂製墨的風潮，墨肆也敞開心胸，開始與知名的書畫家合作，以他們的創作為墨上面的主題。其實這是回歸傳統，因為在明朝晚年，徽州製墨宗師程君房和方于魯，就已與畫家合作，繪製出許多精彩的墨樣圖。但進入清朝後，可能因文字獄的影響，墨肆趨向保守，所製墨的題材大多侷限在園林風景，古事古物與民俗吉祥等，與現實脫節。

直到晚清太平天國之亂後，有些墨肆到上海建立據點，在繁華的工商環境影響下，思

楔子　揭開墨的漆黑面紗

〇一九

想趨向開放；再加上漢人督撫勢力大增，墨肆的顧忌變小，才紛紛與上海的書畫家如吳昌碩、任伯年、錢慧安等合作，製出許多題材新穎的墨，稱為「海派徽墨」。看看這錠在光緒四年（一八七八年），由清朝最有名的曹素功墨肆製作，採用任伯年所畫的螺絲精為主題的墨（圖八），在大螺絲裡有位美女，伸隻手捧顆大明珠，背面附上首奇幻的詩，有趣又顛覆傳統。

▮ 五、治病

墨還有個出乎一般人想像的功能，那就是治病。古人想到墨是居家生活和出門在外趕考、訪友、遊山玩水時的必備品，而生活中又免不了風霜雨露、疾病傷痛，於是他們鼓勵製墨業摸索賦予墨另一項功能，就是當藥來使用，竟然美夢成真。

清末民初，市面上有不少號稱可以治療無名腫毒、鼻出血、腸胃潰瘍、小兒驚風、神智昏沉等不同藥效的藥墨。除了北京同仁堂有產製外，咸豐九年在蘇州的曹素功墨肆分支有款「八寶龍香劑」，光緒年間北京的京都育寧堂也有款「八寶五膽藥墨」（圖九）。八

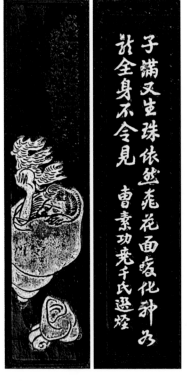

圖八　任伯年繪螺絲精墨

正面繪螺絲精圖，背面賦詩「子滿又生珠依然桃花
面變化神如龍全身不令見曹素功堯千氏選煙」。長
寬厚 10x2.4x1 公分，重 38 公克。

寶中配有牛黃、沉香、犀角、麝香、琥珀、珍珠、冰片、金箔等成分；五膽則是用豬膽、熊膽、蛇膽、魚膽及虎膽。使用時先磨墨成汁，再塗墨汁到外傷上，或和溫水喝下。

以現代眼光來看，其中一些原料匪夷所思，然而這些藥墨在當年還真擁有不少市場！

只是藥墨的主原料，該是燃燒松樹幹後所得的煙粉（稱為松煙）才行。圖九裡右錠以硃砂為主原料的八寶五膽藥墨，應是後人用原來的墨模，便宜行事所製，裡面不曉得是不是真

有八寶和五膽。

墨的漆黑面紗，一層層被揭開。次第浮現出：墨模雕刻工藝、書法彩繪、人文寄情、名人軼事、奇幻創意、實用變化等。尤其是從許多文人自製墨上面，還可追溯他在當時的際遇和他們的心境，可供讚賞、惋惜、聯想，甚至啟發。墨默無言，卻無礙展現它的深蘊內涵。

要知道，古時候知識分子所面對的壓力，絕不比現代人低。試想現代知識分子從政，做不好大不了被解職，連退休金都不一定會損失；但看看林則徐，鴉片戰爭他在廣東沒輸給英軍，卻被流放到新疆，誰比較慘？所以那時候的墨，做為文人隨身必備品，自然成為發抒情感的對象之一，也因此造就不少墨的傳奇。

透過墨的故事，我們可以一窺前人的文雅與風流；了解他們的理想和抱負；看見他們的得意與失落，與他們千年同一嘆。若想親睹古法製墨，新北市三重有一位臺灣僅存的製墨藝師陳嘉德，仍以數十年至上百年的老墨模做出一錠錠手工墨，他的墨值得肯定、鼓勵與珍惜。

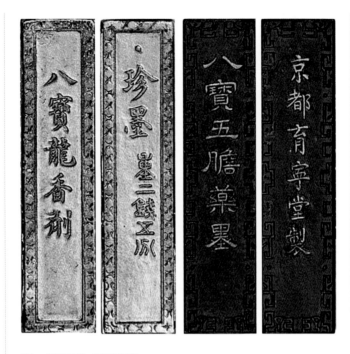

圖九 八寶龍香劑、八寶五膽藥墨

左墨長寬厚 8.4x2x0.85，重 52 公克；右墨長寬厚 8.1x2x0.9 公分，重 54 公克。

I
Chapter

銅柱墨與胡傳
———————— 追念

滿清末年，有類墨異軍突起，為有千年傳統的製墨業注入新血。從此，墨的主題不再限於傳統的歌功頌德唱和、文人自我標榜、祈求福祿壽喜、懷古博物山水等，而是跨出與時勢大局相結合，或為昭告世人、響應人心，或為推廣新觀念、鼓吹造勢。這就是所謂的「紀念墨」。

這類墨的出現，當然和清廷腐敗、列強橫行有關。有識之士認為必須設法喚起人心，只是當時的報刊雜誌還不普遍，因此文人書畫必用的墨，就被有心人用來當作小眾宣傳的媒體，紀念墨應運而生。

◼ **一、民國時期的紀念墨**

同一主題，出現最多的紀念墨，應該是跟辛亥革命及民國成立有關。在李正平的《明清古墨研賞》書裡，列出四錠墨，都是這主題，製墨者是徽州的胡開文。其中三錠長方形的墨（類似圖一）上有四句題詞：「胡越一家／開我民國／文德武功／造此幸福」。以藏頭詩的手法，把「胡開文造」四個字嵌入每句的之首。另外有錠圓形墨，正面上端有「中

圖一　辛亥革命紀念墨
正面上方有交叉之五族共和旗幟，背面鏤閱兵
圖。長寬厚 21.8x6.8x2 公分，重 470 公克。

華民國開國紀念墨」九個大字，下面畫上革命軍和臨時政府旗幟交叉的圖案；背面則有「大

總統誓詞」全文共九十個小字，及國父的簽名「孫文」和印章，非常莊嚴，深具紀念意義。

此外在國父逝世時，也有墨肆製墨來紀念他。曾見過一錠墨，正面以稻穗拱寫「中

山墨」，下方則是交叉的國旗和國民黨黨旗；反面刻寫「孫總理遺囑」和遺囑全文共

一百四十五字。由此可見當時老百姓對他的追思愛戴。

再看一錠較小的「抗戰勝利」紀念墨（圖二），兩面有相同的邊框紋飾，是紀念於

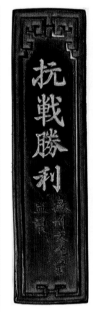

一九四五年九月三日在南京所舉行的，接受日本投降日。只是它既沒有像樣的設計也欠缺美感，不免讓它的紀念性大打折扣。然而抗戰勝利是中華民族在滿清積弱後的首件大事，為什麼這錠墨會如此低調寒酸？

一個可能原因是，製墨的徽州文光堂規模不大，這種小墨肆沒能力製作精心設計富麗堂皇的墨。另外，也可能在那時，整個製墨業受到戰亂、以及墨汁和鋼筆日漸普遍的影響，已經飽受折磨。大墨肆如曹素功、胡開文和他們的分店，不是收攤就是縮小或暫停營業，

圖二　抗戰勝利墨

墨名下方寫「徽州文光堂監製」，背面寫「一九四五三紀念」，側邊和頂端分題「徽州文光堂監製」及「文新氏」，長寬厚 8x2.3x1.1 公分，重 40 公克。

沒有心力開模製作好的紀念墨。

很難說最早的紀念墨在何時出現。如明朝製墨大師程君房的「甲午解元墨」和「乙未會元墨」，標記了年代和科舉考試，算不算紀念墨？但有錠墨，大家都公認它紀念性十足，並且幾乎在所有談墨的書裡都提到的，就是下面要談的「銅柱墨」，我們還要探討製造出它的隱身推手──胡傳。

▎二、銅柱墨

銅柱墨，顧名思義是因銅柱而來。這根銅柱怎麼來的？有什麼特別意義？先來看圖三裡的墨。

這錠墨的兩面都是篆書，一面寫「銅柱」兩個大字，另一面五十八字的大意是說：在清朝光緒十二年（西元一八八六年），當時擔任都察院左副都御史（類似監察院副院長）的吳大澂，和擔任琿春副都統（今吉林省琿春市一帶的軍政副首長）的依克唐阿，奉光緒

皇帝之命，與帝俄會商勘定兩國邊界。事後在邊界豎立這銅柱，上面刻有銘文：「疆域有共國有維，此柱可立不可移（即：在國土的交界，立此銅柱，不可以移開）。

據說帝俄之前曾把兩國的界碑，駄在馬背上移入中國境內上百里，意圖蠶食。因此吳大澂和依克唐阿這次畫定邊界後，除立界碑外，特別增設銅柱，深深插進土裡，以防日後輕易又被移走。他二人這次與帝俄談判，在國勢積弱、列強橫行的情況下，本來難為。所幸事前準備充分，又能不畏強權據理力爭，因此達成使命。不但收回了被蘇俄霸占的黑河子地方百餘里土地，並且爭得中國船隻在圖們江口的航行權，使得琿春成為中國唯一可出入日本海的港口，意義重大。

主角之一的依克唐阿出身滿清鑲黃旗，驍勇善戰且有智慧，因此在漢人吳大澂奉派來與俄國談判時，能多方配合，達成使命。一八九四年中日甲午戰爭爆發，依克唐阿雖勇猛接戰，但因整體戰力懸殊，慘敗後一度丟官。好在戰後檢討他的責任不大，於是復職並升任盛京將軍，可說是當時在東北最高的軍事首長。盛京就是現在的瀋陽，是滿清進入山海關前的首都。

另一主角吳大澂是江蘇吳縣（現蘇州）人，他的書法和文字學頗受稱讚，尤其是他的

圖三　銅柱墨

一面寫「銅柱」，左下寫「徽州屯鎮老胡開文造」；另面寫「光緒十二年四月都察院左副都御史吳大澂琿春副都統依克克唐阿奉　命會勘中俄邊界既竣事立此銅柱銘曰疆域有維國有共銅有此柱可立不可移」。圓柱長 22 公分，直徑 3.7 公分，重 316 公克。

篆書。他當官也有政績，不是個只會空談的書生。他在同治七年（西元一八六八年）進士及第後，曾被派到陝西甘肅任職，參與左宗棠在新疆對蘇俄用兵，因此當清廷面對東北被蘇俄進逼時，就順理成章派他前往。

吳大澂第一次到東北，是西元一八八〇到一八八三年間，他會同當地官員整頓加強對俄邊防，募兵訓練創建了靖邊軍和圖們江、松花江的水師營，又修築砲臺和各地對外聯絡道路、移民墾荒、設吉林機器局以製造軍械等，績效顯著，後因中法戰爭爆發而被調離。

一八八五年他第二次奉派到吉林，身分轉為「吉林邊防幫辦暨中俄東界重勘全權勘界大臣」，在與俄國對手反覆折衝後，簽下《中俄琿春東界約》，豎立許多界碑和上面提到的銅柱。

甲午戰爭爆發後，他從湖南巡撫任上主動請命率湘軍赴戰場，壯志可嘉。慘敗之餘自殺不成，被清廷革職。由於是漢人，沒不知，日本軍力已經提升到列強水準。能像依克唐阿一樣隨後復出，老年好像還得靠賣字畫來掙點錢用。從他一八九一年治理黃河時，所監製的以古磚文書寫墨名的墨（圖四），連同前面銅柱墨上的篆字，可看出他在文字學上的不凡功力。

吳大澂與帝俄簽的條約，在滿清末年，是少數沒有喪權辱國的。成功因素很多，但其中一向被忽略的，是他有位很好的幕僚，事前能不畏艱險，親自勘定中俄疆界，為他準備詳盡的資料。使他在談判過程中，能一一駁斥俄方的無理主張，爭回應有的國土。這位可敬的幕僚，就是本文其次要談的第二位主角——胡傳。他是名人胡適的父親，與臺灣也有淵源。

三、奇男子胡傳

胡傳（西元一八四一至一八九五年）是徽州府績溪縣上庄村人，與著名的胡開文墨肆的創始人胡天注同村，甚至可能同族。他二十歲剛結婚，就遭遇太平天國之亂。有五年之久，徽州人民生活極端困苦，他的原配夫人也遇難而死。亂事平定後，他順利考取秀才。沒想到之後接連五次都沒考上舉人，這時他年近四十，很多同年後輩都超過他，實在沒面子。好在男兒志在四方，於是打定主意，要到天外沒人認識他的地方去開創前途【註1】。

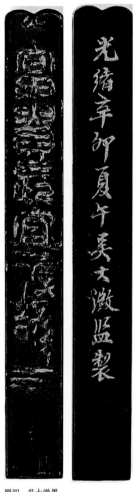

圖四　吳大澂墨

一面寫「富貴長宜干戈吉祥」，另面是「光緒辛卯夏午吳大澂監製」，長寬厚 14x1.8x0.85 公分，重 32 公克。

西元一八八一年，族人幫助他二百銀元。在留下一半安家後，他孤身上路，目的地是當時被視為邊疆、在蘇俄和日本環伺下正值多事之秋的東北。經過北京時透過同鄉介紹，請到和吳大澂同屬清流、當時在翰林院當官的張佩綸，幫他寫封推薦函給當時在東北的吳大澂，隨即毅然跨出山海關。他徒步四十二天，共二千八百七十八里路，披風冒雨，飢寒交加，初冬到達黑龍江寧古塔（今黑龍江寧安市，當時是流放罪犯之處）後，吳大澂接見他，慧眼將他納為師爺。

當時的師爺，是個很奇特的職務。它不是公務員，而是主官的私人特助，幫主官在幕後參謀政務。最主要的刑名師爺和錢穀師爺，分別幫忙辦理刑事案件和徵稅納糧等。胡傳主辦的不是這些肥缺，而是得出生入死的苦差事，包括到荒野測量繪製地形、招募流民墾荒、編組保甲禦寇、折衝邊界談判。從他留下來的二則記載，就知道他日子有多驚險：其一是他奉令勘查邊界時，迷路在原始森林中三天沒糧食吃，幸好想起獵人採蔘人的經驗，找到山澗順流而下，才得脫險【註2】。其二是他在五常縣（今黑龍江省哈爾濱市下的五常市）當代理縣長，遇到馬賊來攻，城裡人都逃了，但他臨危不亂，集結了十三個人對抗，竟然打贏而僥倖逃過一劫。【註3】

鑑於胡傳的盡心盡力和傑出表現，吳大澂兩度保舉他當官，先後出任候補知縣和上面提到的五常縣代縣長。他在東北極北待了快五年，直到光緒十二年（西元一八八六年）五月，才因母親過世而返徽州老家。這時間正是簽定邊界條約之後的一個月。因此我們相信他返鄉時還帶有使命，就是為吳大澂訂製銅柱墨。而實際的製作，當然就交給當時最負盛名，也是他老鄉的徽州老胡開文墨肆。有胡傳就近關照，這銅柱墨絕對做得又快又好，氣派加上品質，充分彰顯吳大澂想藉此留名的心意。

無法得知胡傳製作了多少錠銅柱墨？花了多少銀子？根據各家記載，有不同款式的銅柱墨出現。如大陸國家博物館所藏的，體積較小且頂上有「老胡開文廣戶氏五石頂煙」，顯示了另一位製作者：老胡開文廣戶氏；而藏墨家周紹良在他《蓄墨小言》書裡談到的銅柱墨，雖也是「徽州屯鎮胡開文造」，但細察背面整篇篆書銘文，卻與圖三裡的有些字形上的差異。這顯示出胡傳的細心，委託製作的墨肆和墨模都不只一個，避免出錯。

胡傳的冒險犯難生涯，並不因離開東北而終止。在家鄉才一年多，又接獲已轉任廣東巡撫的吳大澂的請託，前往海南島調查土著黎族的互鬥。他不改在東北時的艱苦精神，以一個月時間，恐怕是前無古人的橫越海南島的中心蠻荒地帶，也因此染患瘴毒差點病死。

之後吳大澂調任山東河南河道總督去整治氾濫的黃河，這種頭痛差事依然忘不了胡傳，他也欣然前往。事後以「異常出力」得到朝廷褒獎，讓他取得比縣長更高的省級任用資格（奉旨免補知縣，以直隸州知州分省補用）。這下子總算可以衣錦還鄉，告慰父老，時年四十九歲。只是以他的胸懷，年齡那能限制他？

果然，在前兩任妻子都過世的情況下，他梅開三度，而且還討個年僅十七歲的新娘。以現代的眼光看，有點不近情理，所幸新娘是自願的。而且幸虧有這位幼齒新娘，否則兩年後就沒有胡適的誕生。中國的新文化運動、白話文運動還不知會推遲多久呢！

西元一八九二年三月，小兒子胡適出生還不到半年，胡傳又踏上旅途。五十二歲的他，豪情依然不減，離開上海稅務機關的肥缺，渡過黑水溝來臺灣。那時臺灣算是邊陲，前任巡撫劉銘傳才離任一年，所推行的新政如修鐵路、開煤礦石油礦、興學堂等，大多已被繼任巡撫邵友濂廢除。

這位來擔任全臺灣軍隊總督察長的胡傳，一到臺灣就馬不停蹄，半年時間全臺走透透，把島內含離島的駐軍和防禦工事考察一遍。詳細分析缺點，寫成《全臺兵備志》報請上級參考改善，只是上級沒當回事，存檔結案。之後他被派到臺南，擔任「鹽務總局提調」，

這等於局長的安定工作，總算可以把少妻幼子接到臺灣來相聚。

意外的是胡適母子到臺南相聚才九個月，胡傳又被調動，而且是調到當時仍待開發的後山臺東去做「臺東直隸州知州」，也就是臺東縣長，先代理後真除。這可是明升暗降，很可能跟他在臺南鹽務總局內大肆整頓、革除積弊有關。他雖增加政府稅收，但卻擋人財路，得罪有力人士！

在臺東做縣長的胡傳，還兼當地的駐軍指揮官，威風得很。只是所管轄的二千多個兵，八、九成都抽鴉片，毫無戰力。胡傳又拿出他實幹的精神，要大家戒煙，否則就退伍。一陣雞飛狗跳後，還真讓不少兵卒把鴉片給戒了。

然而時不他予，甲午戰爭爆發，清廷戰敗，割讓臺灣給日本，並要所有在臺官員內渡離臺。胡傳不甘心認輸，一八九五年五月一日把老婆小孩送走後，一個人抗旨留下來想募兵保臺，他從臺東徒步回臺南，衣衫襤褸的去見黑旗軍劉永福，要以書生之身參戰。但很快因病被送到廈門，同年八月二十二日病死在那兒，結束他五十五歲傳奇的一生。

四、餘音

離開臺灣時才三歲半的胡適，於一九五二年十二月藉回臺講學之便，到臺南和臺東他兒時住過的地方尋夢。當時的臺東縣長特地把臺東的光復路改名為鐵花路（胡傳字鐵花），並把鯉魚山上的原日本忠魂碑改為胡傳紀念碑。

現在鐵花路成了臺東著名的藝文聚落。原創音樂、山地美食、手作商品、加上濃郁的歡樂氛圍，讓眾多的遊客背包客流連忘返。只是他們大都不知道胡傳是誰，還以為這條路是因古龍小說裡的大俠胡鐵花而來的吧！

胡傳的壯闊一生，與一八八一年張佩綸幫他寫介紹信給吳大澂有很大關係。當時張佩綸是清流黨的中堅，基於人情寫信，與胡傳也沒見面。之後張佩綸在中法戰爭裡，因督戰福州的馬尾海戰卻慘敗，次年被革職流放邊疆。當時眾人都躲他遠遠的，胡傳卻雪中送炭，寫信安慰並附上二百兩銀子，張佩綸非常感動，把這事記在日記裡。但張胡兩家依然沒有來往，沒想到事隔七十年，兩家的後人卻在千里之外異國的紐約碰面了。

那是一九五五年十一月初在美國紐約，張佩綸的孫女張愛玲去拜訪胡傳的兒子胡適。

起因是在上一年底，身處香港的張愛玲把她的新作小說《秧歌》寄給從沒見過面的胡適，請胡適看該書是否「稍稍有一點接近『平淡而近自然』的境界」。兩人通上信，因此這年十月她到美國後，就去看胡適以便感謝。隨後的回訪裡，胡適得知張愛玲的家世，才向她揭露他們上代的結緣。

一位是名滿天下的文學改革先驅兼教育家、外交家；一位是緩緩升起的文壇新秀，當時身分的差別就像昔日的張佩綸與胡傳一樣。命運的安排是多麼的奇妙！然而時至今日，張愛玲的小說仍跨越時空，受到許多人喜愛，而曾經譽滿天下的胡適，卻已不再為年輕一代所熟悉。白雲蒼狗，該說什麼呢？

胡傳的時代，許多文人都喜歡訂製一些載有自己名號的墨，一方面自用，一方面可餽贈親友或結交同好。胡傳在隨吳大澂治理黃河後回鄉的一段時間，第三次結婚和等候任官時，以他曾代訂銅柱墨的經驗，有足夠的身分和就近之便來訂製些可傳他名號的墨。但多方尋覓，卻未看過任何與他相關者。這對一般道地的徽州文人來講，該是個遺憾；但對胡傳這種奇男子而言，恐怕又是個必然。

至於那深深插入土中、高達四・一五公尺、吳大澂眼中神聖不可移的銅柱，還在它原

豎立的地方嗎？別做夢了，有哪個強權會遵守條約？銅柱被豎立在邊界的長嶺子山口後，只維持了四年，一八九〇年就被侵入琿春一帶的俄軍折為兩段，當作戰利品運到俄國大城伯力的博物館。如今想要看銅柱墨所本的真跡銅柱，只有跑趟蘇俄伯力。胡傳死後有知，會氣得在棺材裡翻身！

註1：胡傳曾賦詩：「……仰視飛雲天外起，酒酣愁聽大風歌。」

註2：「……光緒癸未（九年，西元一八八三年）正月在寧古塔奉檄，由珊布圖河歷老松嶺，赴琿春與俄羅斯廓米薩爾會勘邊界，中途遇大雪，失道誤入窩集（指原始森林）中，絕糧三日不死。」

註3：「……乙酉（十一年，西元一八八五年），署五常廳撫民同知，馬賊猝來攻城，城人逃散，予以十三人禦之，幸勝而不死……」

| 第二章 |

巡臺御史錢琦的墨
—————— 詠興

2
Chapter

現代腦力工作者的休閒活動琳瑯滿目，從上網、看電視、讀書報、品美食，到觀賞藝文展、時尚秀、球賽、郊遊、路跑、長泳、出國旅遊、追星。即使如此，往往還抱怨日子過得無聊。

古時候的腦力工作者（基本上就是文人），沒有科技化的產品，也缺乏快速的交通工具，以現代眼光來看，他們的休閒活動變化不多。不外乎走馬章臺（逛夜店）、畫舫飲臙（類似遊艇KTV）、投壺（像投飛鏢）、藏鉤（像猜拳）、登高修禊（郊遊野餐）、講佛論道（閒聊）、琴棋書畫、詩詞歌賦，大概就這些了！也就這樣過了上千年。

▓ 一、詩詞聯吟

不過，有項活動是與其他活動交織在一起無所不在的，那就是作詩填詞。以前的文人都喜歡即席創作詩詞來鼓動氣氛，舒心開懷。於是有了李白與岑夫子、丹丘生在一起的《將進酒》，以及蘇東坡和朋友遊赤壁後的《念奴嬌・赤壁懷古》等千古絕唱。

但眾人相聚吟唱，若只是各作各的詩詞，不免會你彈你的琴，我唱我的調，雞同鴨講。

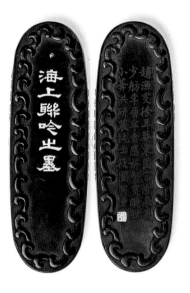

圖一　海上聯吟之墨

兩面有粗波紋框，正面墨名，背面敘述趙漁叟、徐耳菴、宮淦泉等九人同造此墨，側邊分寫「甲寅仲春歙汪節菴造」、「函璞齋珍藏」。長寬厚10.2x3.2x1.2 公分，重 62 公克。

於是又想出要有相同主題，要呼應即景，再加上規定韻腳，甚至考驗急智的「你出題、我跟進」的聯吟聯句變化。這一來，現場可就更活潑更有挑戰，也激勵大家的興緻躍躍欲試。

聯吟和聯句，以前可能都是指聯句。但如今，由於讀書人幾乎沒有作詩填詞的能力，兩者可就分道揚鑣。現在的聯吟，大致是很多人在一起進行詩詞聯誼，由創作和吟唱兩部分組成。如臺北龍山寺龍山吟社、苗栗頭份永貞宮各自舉辦的全國詩人聯吟大會，都要求

與會者就臨時公布的主題，限時即席創作，然後評分給獎。之後或請優勝者吟唱他的作品，或由主辦者安排社團來吟唱古人的詩詞助興，甚至現場搭配古典舞蹈的表演。

◢二、深具挑戰的聯句

圖一這錠橢圓形的「海上聯吟之墨」，是清朝九位文人，於甲寅年春天雅集聯吟後所製，做為紀念。「海上」是古名，乃是現在的上海市。他們的聯吟，會跟現代的一樣嗎？

古人的聯吟，也稱聯句，難度較高。它不像現代讓大家就同一主題各作各的，然後拿來比較；而是由在座一位長者，先就主題作出首句詩後，再由其他人輪流來各作兩句，此時的第一句要對接上一位的出句，第二句則要請下一位來對。如此直到每人都輪過一次或多次，再由吟首句的人（或其他指定的人）來收尾結束。

聯句時，每個人作的兩句詩，既要回應上一位的挑戰，又要給下一位出點難題，且無論在主題還是在韻腳上，都要與前搭配。這就無形中考驗與會者的詩才、急智，以及對時空環境和其他人背景的掌握，才不會在無意中失言得罪人。

單單這樣講還說不出其中奧妙，讓我們來看個實例，古典小說《紅樓夢》第五十回裡，就有由王熙鳳、薛寶釵、林黛玉等十二位才女的聯句之作：

……鳳姐兒想了半日，笑道：「你們別笑話我，我只有一句粗話，剩下的我就不知道了。」眾人都笑道：「越是粗話越好，你說了只管幹正事去罷。」鳳姐兒笑道：「我想下雪必刮北風。昨夜聽見了一夜的北風，我有了一句，就是『一夜北風緊』，可使得？」眾人聽了，都相視笑道：「這句雖粗，不見底下的，這正是會作詩的起法，不但好，而且留了多少地步予後人。就是這句為首，稻香老農快寫上續下去。」鳳姐和李嬸娘，平兒又吃了兩杯酒，自去了。這裡李紈便寫了：……一夜北風緊，自己聯道：

開門雪尚飄，入泥憐潔白；香菱道：

匝地惜瓊瑤，有意榮枯草；探春道：

無心飾萎苕，價高村釀熟；李綺道：

年稔府粱饒，葭動灰飛管；李紋道：

陽回斗轉杓，寒山已失翠；岫煙道：

凍浦不聞潮，易掛疏枝柳；湘雲道：

難堆破葉蕉，麝煤融寶鼎；寶琴道：

綺袖籠金貂，光奪窗前鏡；寶玉道：

香粘壁上椒，斜風仍故故；黛玉道：

清夢轉聊聊，何處梅花笛？寶釵道：

誰家碧玉簫？鼇愁坤軸陷；李紈笑道：「我替你們看熱酒去罷。」寶釵命寶琴續聯，

只見湘雲站起來道：

龍斗陣雲銷，野岸回孤棹；寶琴也站起道：

吟鞭指灞橋，賜裘憐撫戍；

湘雲那裡肯讓人，且別人也不如她敏捷，都看她揚眉挺身的說道：

加絮念征徭，坳垤審夷險；寶釵連聲贊好，也便聯道：

枝柯怕動搖，皚皚輕趁步；黛玉忙聯道：

翩翩舞隨腰，煮芋成新賞；一面說，一面推寶玉，命他聯。寶玉正看寶釵寶琴黛玉三

人共戰湘雲，十分有趣，那裡還顧得聯詩？今見黛玉推他，方聯道……

有趣吧！但聯句不一定要多人參加，在第七十六回裡，曹雪芹就安排林黛玉與史湘雲兩人你來我往的聯句【註1】。

看到這些聯句，還真慶幸自己不是活在那個年代，裡面有好多字一不會唸，好多句子一知半解。倘若參加，聯句差些或接不上去，被掛在那兒也就罷了，就怕還被寫進文章裡成為後人的笑柄丟臉。如清朝小說《三俠五義》第三十五回，標題就是「柳老賴婚狼心推測，馮生聯句狗屁不通」。被說成「狗屁不通」，在清朝其他章回小說裡還多的呢！說明了清朝時聯句風氣的盛行。

真正的聯句詩留傳下來的不多，主要是因多人即興接續的句子，參差不齊意境有別，即使有些好句，整體水準也不容易高。再說，最後成品屬誰？著作權歸屬不明，自然很難納入各家的詩集裡。

三、聽竹軒聯句墨與錢琦

前面所引《紅樓夢》的例子，參加的主要都是女士，接下來就要介紹另一錠男士文人

的聯句墨：聽竹軒聯句墨（圖二）。

這錠墨沒有邊框紋飾圖案印記，沒有標榜製作墨肆和墨的煙料品質，更少賣弄的字體書法和嚇人的官銜稱呼。可以說相當平凡普通。與其他墨混在一起，不會引人注目。但若略加把玩，會發現它煙粉細密膠質清純，光蘊暗含，絕對是錠好墨。

好墨卻以這樣樸實外觀出現，應該是在製作時特別考慮，以搭配主人的風格。依背面文字，這錠墨是乾隆甲申年（二十九年，西元一七六四年）時，有位學生方輔，製作送給他的老師璵沙的。

師生兩位其實都頗有來頭。璵沙夫子的全名是錢琦，浙江錢塘（現杭州）人，進士出身。

在乾隆朝內當過江蘇、四川、江西、福建等地的布政使（類似副省長，分管民政與財政）、按察使（省的司法長官，並負責監察郵驛）等。官不大不小，清朝裡有過類似官職的，成千上萬。但錢琦還有個特殊經歷，就是他做過巡臺御史。

這個官職在清朝存在的時間其實不長，約六十年，從康熙六十年（一七二一年）開始設置。那年臺灣發生的鴨母王朱一貴反清復明事件結束後，康熙皇帝對臺灣地方官平日不愛民，只會圖利苛索，事發後又率先棄械逃跑的惡行大為不滿，為加強監督在臺官員而增

圖二　聽竹軒聯句墨

橢圓柱形，正面墨名，背面寫：「乾隆甲申春日奉璵沙夫子教門人方輔謹製」。長寬厚 11x2.1x1.3 公分，重58公克。

設這個官職，每次派出滿漢御史各一人。任期原訂一年，後來乾隆十七年時改為三年，前後總共有二十四任、四十八人擔任過這個職務。

錢琦是第十七任巡臺御史，乾隆十六年（西元一七五一年）二月由廈門乘船經澎湖到臺南上任，隔年九月離臺返京。目前可查到的他在臺灣的事跡有：

1 巡視營防：他當年十一月二日由臺南起程，沿靠海路線，經由鳳山縣的大湖（今高

雄湖內）、小店仔（高雄橋頭）等處到鳳山縣治（左營埤頭仔），再向南走過阿猴（屏東市）、力力（屏東崁頂）、茄藤（屏東南州）、放索（屏東林邊）等番社到郎嶠（恆春）。

回程則沿山路經傀儡山（北大武山）、山豬毛（三地門山下）校閱清兵戰技後，再到鳳山縣的搭樓（屏東里港）、武洛（里港載興村北）等社，及臺灣縣的大傑顛（高雄旗山）、羅漢門（高雄內門）等處，返回臺南。

2 據實奏聞：當年十二月，彰化縣內凹莊（今臺中霧峰）的生番出草，殺死兵民共二十九人。錢琦據實奏聞給乾隆皇帝。依當時法令，生番殺人，朝廷對地方官員的處分，要比熟番殺人來得重。因此主管臺灣的滿人閩浙總督在奏章裡，故意說殺人的是熟番，與錢琦所奏不同。乾隆對這兩種不同的說詞大為震怒，也對錢琦不諒解。有人勸他退讓，但他堅持原則不變，還好真相終於大白。這是他巡臺御史任內最為人稱道的事。

3 吟詩記事：當時的臺灣，想必缺乏休閒設施，而他的御史身分，也諸多不便，因此作詩吟詩就成了他生活的一大消遣。有敘述乘船從廈門到澎湖，和從澎湖到鹿耳門的《泛

海》詩和《後渡海》長詩等；欣賞地方風景的《臺陽八景詩》、《海會寺（今臺南開元寺）》、《七鯤身》、《澎湖》等；以及民間風俗相關的《臺灣竹枝詞》二十首，包含猜謎、競渡、中秋、拜文昌、農產等主題。無意中留下不少早年臺灣的風貌。連橫在《臺灣詩乘》裡，對錢琦的詩評價頗高。本文也抄錄幾首供參考[註2]。

錢琦為官清廉謹慎、不逢迎，因此始終升不上像是總督和巡撫級的方面大員。影響他為人處世的因素之一，可能是他的家世，讓他特別小心低調。

原來他的先祖，是五代十國裡定都於杭州的吳越國的錢鏐等五位國王。西元九○七年立國，到西元九七八年時，末代國王錢俶為了避免戰亂而主動被北宋吞併，因此家族並沒被趕盡殺絕而存續下來。乾隆皇帝知道這段往事，所以每到江南巡察，往往會召見錢琦和家族裡有頭有臉的人，以示天恩浩蕩。如乾隆四十九年第六次南巡時，已退休的錢琦也得和族人在杭州慶春門外跪迎，以感謝乾隆六次南巡有四次到錢家祠堂、五度作詩賜給他們，又派官員去祭他錢家祖先，諸多恩寵看起來風光得很。

只是在皇權時代，天威難測，臣子言行舉止一不小心就會家破人亡。更何況是有特

殊出身的錢琦？他深懂這個道理，恭敬謹慎不求顯達，終能在七十五歲時全身而退，享年八十多歲。

▶ 四、製墨家方輔

聽竹軒聯句墨是門人方輔製作給老師錢琦的。那年錢琦六十一歲，正擔任江蘇按察使，在省裡面除了巡撫和布政使，就數他最大。那跟他在一起聯句、又製墨送給他的學生方輔，會是何許人物？

方輔沒做過官，這錠墨也不是他找人訂製的。他的別名叫密菴，提起方密菴的墨，在乾隆嘉慶年間可是大大有名。當時認為與同期的徽墨大師曹素功、汪近聖、汪節菴等齊名。他是道地的徽州人，因此擁有高超的製墨技巧並非偶然。只是他沒靠這吃飯，因此名氣沒別人響亮，傳世的產品更少。較知名的有：「開天容」、「桐膏」，以及他首創的「古隃麋」墨等。

來看一錠他製作的雪筠齋藏墨（圖三），作成硯臺樣。整錠墨的工藝精良，眾多甚至

墨的故事 ◆ 輯一：墨客列傳 ——— 〇五二

圖三　方密菴製雪筠齋藏墨

兩面粗框內鏤精細回字紋及螭紋，正面框上寫「雪筠齋藏墨」，中間橢圓凹槽內書「紫金」，槽邊框略高起，上浮細線螭紋，上中左方鏤五爪雲龍。背面凹槽內寫「珍玩」，四周飾冰裂紋。長寬厚 10.7x6.4x1.9 公分，重 142 公克。

比頭髮還細的線條都一絲不苟，令人嘆服。這是一錠供文人賞玩的墨，由它的品味，可知方輔這個人，不能以一般的製墨家來看待他。

方輔是不是因擅長製墨，而被錢琦賞識收為門生呢？其實不然。明清時期，製墨只被看作一種工匠技藝，社會地位不高。不像現代，各行各業都可以有「人間國寶」、「薪傳大師」等封號。因此，若只是個墨匠，在當時他是不夠格當錢琦的門人，也無法平起平坐參加文人的聯句活動。

好在方輔不是一般製墨工匠，他的學問不錯，還寫過書。其中一本《隸八分辨》談的是隸書這種書法的起源，有獨到見解。再來，他的書法也很好，曾經在遊覽武漢漢陽的龜山時，寫下「大別山」三個大字，每個字有一‧五公尺見方，字體雄渾端莊，嘉慶年間（西元一八一二年）被刻在山壁上，現已成為武漢「龜山八景」之一。有機會到武漢旅遊時，不妨去看看。

或許有人問，大別山不是在安徽、湖北、河南三省的交界處嗎？怎麼跑到湖北的中心武漢來了呢？其實這就顯現出方輔的學問功力：因為漢陽龜山的古名就是大別山。相傳大禹治水時經過此山，有感於山兩邊的景色大不相同，驚呼「一山隔兩景，真大別也」，於是得名。

清初有位書畫家程正揆，是明朝末年的進士，後在康熙朝時官至工部右侍郎（相當於公共工程會副主委）。從順治六年（西元一六四九年）開始，到他去逝的二十八年裡，創作了《江山臥遊圖》長卷共五百多卷（有暗中思念大明江山的含意）。保存下來的，現散見故宮博物院及各大博物館。而流散在外的第一百五十八卷，二〇一三年底在北京公開拍賣時，以人民幣一千九百三十二萬元（約近臺幣一億元）的天價成交。這卷畫長

七百八十二公分，寬三十一．五公分，十分壯觀。奇妙的是，在它畫成百多年時，竟然與方輔產生了交集。

該畫卷的前端有幅長八十九公分的引首，上題「希蹤無盡」四個大字，下方署名「己亥秋方輔題」，並蓋上兩方小印。可知這是乾隆己亥年（四十四年，西元一七七九年）方輔展卷欣賞後的題字。程正揆的長卷在畫成的當年就已負盛名，而方輔能在百多年後幫它寫起首讚語，可推斷具有文人和製墨家雙重身分的方輔，多以文人身分活躍於文人圈。這說明了為何他能成為錢琦的門人，並且得以參加在聽竹軒的聯句活動。

錢琦平生以「虛心實力」自勉，而古人吟竹時也常用這四個字。因此錢琦家裡有個聽竹軒，是知交好友雅集的場所。「聽竹軒聯句墨」想必是方輔某次在錢琦家參與聯句活動，得到老師誇獎後有感而製作來獻給老師的吧！上稱「瑗沙夫子」，用的是老師的字，署名「門人方輔」，用的是自己的本名，再加上「謹製」，表示尊敬之至，可見師生情誼深厚。

只是我們還好奇的是，在聽竹軒的聯句活動裡，先後還有那些文士在場呢？

五、談笑有鴻儒

如今要還原當時的情景，幾乎不可能。不過在搜尋許多資料後，相信眾多賓客裡應有袁枚、金農、丁敬、鄧石如等這些名氣響噹噹的藝文人士，我們來看前三位名人與錢琦、方輔師生的交往。

袁枚

別號隨園老人，倡導「性靈說」，這位因為一篇流露真性情的《祭妹文》曾被收錄在高中國文課本裡，所以讓我們有點印象的文學家，與錢琦是超過五十年的老友。兩人交情之深，使得錢琦將他長子命名為錢枚，希望能像袁枚一樣。此外他的小女兒錢林也拜在袁枚門下，跟他學作詩作畫。

至於袁枚對錢琦這位同鄉大哥的欽佩欣賞，則充分顯示在他《小倉山房詩文集》裡的《心中賢人歌，寄錢璵沙方伯》詩中[註3]。全詩有六段，滿長的，敘述錢琦當官時主持正義、不曲從、愛民除弊的事例。尤其第四段裡，詳述他在臺灣時據實稟報生番殺人案，槓上閩

浙總督的經過，非常精彩。

現代人看袁枚，還有一項可激賞的，是他的雅好美食。他留下的《隨園食單》，內含牛羊豬鹿等牲畜肉類、雞鴨鴿等家禽、江鮮海鮮素食、小菜點心飯粥茶酒等三百多道菜式、以及烹調時應注意和應避免的做法等等。想精通中式餐點，這是本不可缺少的參考書。

也就在這本書裡，袁枚分別指出他吃過錢琦家的鍋燒羊肉，和方輔家的焦雞這兩道菜，讓他印象深刻。錢琦的名字出現在《雜牲單》裡，有關「羊肚羹」的做法：

將羊肚洗淨，煮爛切絲，用本湯煨之，加胡椒醋俱可。北人炒法，南人不能如其脆。

錢璵沙方伯家，鍋燒羊肉極佳，將求其法。

方輔的名字出現在《羽族單》裡，談到「焦雞」的做法時：

肥母雞洗淨，整下鍋煮。用豬油四兩、茴香四個，煮成八分熟，再拿香油灼黃，還下原湯熬濃，用秋油、酒、整蔥收起。臨上片碎，并將原滷澆之，或拌蘸亦可。此楊中丞

家法也。方輔兄家亦好。

可見三人有享受美食的共同嗜好，也留下他們可能在聽竹軒聯句過的聯想。

金 農

身為揚州八怪之首，他的書畫如今在拍賣市場裡炙手可熱。他的《墨竹圖》於二〇一一年底在上海拍賣時，以人民幣一千四百三十七萬五千元（約合臺幣七千二百萬元）成交，令人咋舌。

這幅畫的題跋時間點是壬午年（乾隆二十七年，西元一七六二年，聽竹軒聯句墨製作前兩年）初夏，是時年七十六歲的金農送給錢琦的。題跋最後說，他相信錢琦回信寄到時，一定還附帶禮品，讓他在泡茶時可邀些朋友聚飲酬唱（「⋯⋯此記五年前遊吳興所作。壬午清夏無事，畫竹以寄璵沙先生觀察，公復書一過，寄到之日定多物件之賞。於茶熟時，要二三賓佐共吟歡也。七十六叟金農」），顯示這不是他第一次贈畫給錢琦，可見兩人的

情誼深厚。

而金農（號冬心）與方密菴之間的互動，同樣密切。當時曾接待乾隆帝遊江南的揚州大鹽商江春是徽州人，在其出資刻印的《冬心先生畫竹題記》[註4]裡，就寫出金農與方密菴分享畫竹心得的快樂。另在二〇〇一年黃山書社出版的《歙事閒譚》所載《金冬心與方密菴書》中，金農更像小孩般流露真性，要方輔帶徽州麻酥糖和蜜棗來解口饞[註5]，不是至交，不會如此。

金農的書法真跡，也像他的畫一樣天價。他在乾隆十六年（一七五一年）寫的手卷《童蒙八章》，是他招牌著名的「漆書」真跡，最後有方輔署名的四方印章。二〇一四年在香港佳士得拍賣會，估價在三百二十二萬到四百六十萬港元（約臺幣一千四百萬到二千萬）之間。然而想到他晚年窮困死於揚州佛舍，還得靠朋友集資送他靈柩返鄉杭州，是不是像梵谷一樣悲哀？

丁敬

這位篆刻界的領袖級人物,是浙派篆刻的開山祖,和袁枚、金農一樣是錢琦和方輔的共同好友。除了方輔外,都是杭州人。錢琦小丁敬九歲,在欽佩讚賞他的篆刻藝術之餘,也讓兒子錢樹和錢杜幼年時就拜師丁敬,跟著學習。

丁敬曾幫錢琦刻過一對印章。一顆是「錢琦之印」,另一顆是「相人氏」,都是正方白文印。兩顆印章的邊款分別有「甲申秋丁敬刻贈璵沙老先生清鑑」、「孤雲石叟丁敬製於硯林時年七十」。清楚顯示出這對印章是在甲申年,七十歲的丁敬刻贈給錢琦的。錢琦這年是六十一歲,丁敬還特別尊稱他「璵沙老先生」。有意思的是,這對印章和聽竹軒聯句墨都製作於甲申年,暗示丁敬有來參加聯句嗎?

丁敬較方輔年長三十歲,兩人是忘年之交,他為方輔刻的印,有記錄的為數不少,其中方輔似乎特別喜愛一顆「方輔私印」,用在許多書畫上。如前面提到的程正揆《江山臥遊圖》長卷,和金農的《童蒙八章》手卷上,都蓋有此印。而另一顆「密盦秘賞」的長方形印的側邊,題有文字記載辛己年(乾隆二十六年,西元一七六一年)方輔送給丁敬一錠

他夢寐以求、卻一直得不到的唐墨[註6]，可見兩人交情非比尋常。當時六十七歲的丁敬，感動得連夜趕工刻出「密盒秘賞」這顆印章當作回贈。

這錠唐墨所指的「唐」，應該不是隋唐時代的唐，而是五代的南唐，即使如此，也足以傲人。

乾隆五十六年時，陝西巡撫畢沅進貢了一錠南唐李廷珪的「翰林風月」墨。乾隆高興得作首《李廷珪古墨歌》，並在養性殿裡闢建「墨雲室」來收藏它和其他古墨。這錠絕世珍品現藏臺北故宮博物院。而丁敬收到的，縱使不是李廷珪所製，但以丁敬形容它「太古之色，撲人眉宇」，也定非凡品。

▶ 六、小結

很可惜的是，到現在還沒能找到任何包括他們五人在內，共聚一堂，在聽竹軒聯句此唱彼和的記載。即使如此，個人還是相信它確實發生過。想像這種聚詩書畫、篆刻、製墨等絕藝在一起的雅集，又該激盪多少逸興，多少創作，讓人無限神往，低吟徘徊！

聽竹軒聯句墨，把二百五十年前的塵封軼事，悄悄帶進我們腦海，發掘出那時文人的生活片段，也感慨祖先先輩的日子，竟然變成那麼陌生！「哲人日已遠」，卻是「典型竟成空」。

還有件事值得一提。前面談到錢琦據實奏聞彰化生番殺人時，說「生番出草殺死兵民共二十九人」，但袁枚詩裡第四段卻說「彰化內凹莊，生番殺黔首；賴白兩姓家，二十有二口」，怎麼少了七人？

其實兩者都對。前面講的是殺死兵民共二十九人，而袁枚說的是賴姓和白姓兩家被殺二十二人。換句話說，同一事件裡被殺的阿兵哥七人，沒被寫進袁枚的詩裡。眼看這七人就被暗槓掉了，但老天是公平的，這七位阿兵哥以另一種方式被記錄下來。

在臺灣中部大肚溪流域裡的南投、草屯、霧峰、大里四個地方，都有座「七將軍廟」。所祭祀的神祇都是六個人和一隻義犬。現存文獻，對這四座廟的創建沿革各有不同解釋。但是逢甲大學的張志相老師深入考察〔註7〕後，說明這四座廟都是源出於乾隆二十年所建的霧峰兵慶祠。而祠內起始所供奉的七將軍，就是錢琦據實奏聞裡，因「生番」出草而遭難的七位兵丁。

這些生前以「防番」為職責的阿兵哥，隨後被建祠奉祀、神化成「將軍」，繼續執行任務。而且因彰化縣沿山邊界的長期漢人與原住民的衝突，使得信仰得以擴展。最後南投、大里等地也建祠來祭祀。只是時光流逝，當初祭祀的原因背景消失後，以訛傳訛的演變成今日的祭祀六位將軍和一隻義犬。

註1：《紅樓夢》第七十六回裡，林黛玉和史湘雲兩人你來我往的聯句：

黛玉道：「我先起一句現成的俗語罷。」因念道：

三五中秋夕，湘雲想了一想，道：

清游擬上元，撒天箕斗燦，林黛玉笑道：

匝地管弦繁，幾處狂飛盞，湘雲笑道：「這一句『幾處狂飛盞』有些意思。這倒要對的好呢。」想了一想，笑道：

誰家不啟軒，輕寒風剪剪，黛玉道：「對的比我的卻好。只是底下這句又說熟話了，就該加勁說了去才是。」湘雲道：「詩多韻險，也要鋪陳些才是。縱有好的，且留在後頭。」黛玉笑道：「到後頭沒有好的，我看你羞不羞。」

因聯道：

良夜景暄暄，爭餅嘲黃髮，湘雲笑道：「這句不好，是你杜撰，用俗事來難我了。」黛玉笑道：「我說你不曾見過書呢。吃餅是舊典，唐書唐志你看了來再說。」湘雲笑道：「這也難不倒我，我也有了。」因聯道：……

註2：錢琦詩：《臺灣竹枝詞‧競渡》

競渡齊登杉板船，布標懸處捷爭先。
歸來落日斜檐下，笑指榕枝艾葉鮮。

《臺陽八景詩‧雁門煙雨》（雁門位於現今臺南龍崎牛埔的月世界）

誰移古塞落蠻村，煙雨蕭蕭舊墨存。
畫裡江山天潑墨，馬頭雲數客銷魂。
三峰積靄開仙掌，百尺疏簾捲梵門。
料得詩懷觸發處，最無聊賴是黃昏。

《赤崁城》

幾歷滄桑劫，孤留赤崁城。有人談往事，到此悟浮生。
地迴雲山閣，時平烽火清。不妨高堞上，欹枕聽潮聲。

註3：袁枚的《心中賢人歌，寄錢瑯沙方伯》

書中有賢人，其人不可再。心中有賢人，其人宛然在。其人在何處？閩江為屏藩。吾幼與同學，吾長與同官。公書善歐、趙，公詩善白、蘇。稱公以兩善，淺之為丈夫。愛蜀公，生前為立傳。吾亦愛錢公，意欲書其善。天子南巡狩，璽書頒諄諄。誠恐供張費，累彼元元民。江督黃文襄，陰違而陽遵。孤行一己意，束下如濕薪。其人

養威重，上相不敢嗔。公乃手彈章，焚香達紫宸。天子立召見，間汝所因。公奏御史官，言事重風聞。倘問所來由，是絕言者根。天聽為之動，將黃訓飭頻。有此小臣直，彌彰聖主仁。一時王侯駭，爭來窺公門。以為朝陽鳳，以為獨角麟。誰知公恂恂，公貌如婦人。

金吾有邏騎，獰獰虎而冠。內府四十名，白日橫行慣。公視永豐倉，此輩猶狉玩。其魁名李五，喧呶薄几案。公怒械繫之，封章奏玉殿。詔命盡革除，為首者誅竄。百僚舞於衢，路人相與嘆。神羊挺然立，百邪已消半。何況鳴一聲，根株自痛斷。

彰化內凹莊，生番殺黔首。二十有二口。故事番作惡，武吏有責成。生番殺人重，熟番殺人輕。大吏爭護前，各以熟番報。公時巡臺灣，獨以生番告。洋洋海風起，偏遲御史章。奏騎既濡滯，所奏又乖張。天語切加責，大吏滋不悅。調者來調停，誅公改前說。公指窗前山，是豈可動乎？苟其徇有位，何以對無辜？亡何矮虐吏，買頭作誣證。事發得上聞，昭昭黑白定。

三吳民風柔，俗吏恣威福，但博大府笑，不顧小民哭。公范觀察任，上手冊留獄。其一竟劾去，其一稍瑟縮。蠹胥搶五鬼，積案掃千牘。懷磚者改行，舞文者坻伏。片紙告誣張，萬民雪淚讀，傳抄未停手，曲踊時頓足。可惜僅一年，旌旗遽入蜀。民恨公來遲，又恨公去速。至今說公名，父老淚簌簌。

古有班、馬才。能記非常事。今有班、馬才，苦無事可記。我欲得公狀，催公作郵寄。公曰：「我生平，碌碌無他異。虛心而實力，祇守此四字」。大哉明公言，四字談何易？其惟聖人乎，當之庶無愧。願公永免旃，徐徐俟其至。我欲立公傳，恐公事正多。我欲少邀緩，又恐傳者訛。故且託韻語，傳播為詩歌。歌公更勗公，公其慎晚節。空山有故人，含笑看史筆。

註4：

嘗在汪伯子巖東草堂，見張萱畫飛白竹，紙長一丈許，乾墨渴筆，枝葉皆古，儼如快雪初晴，微風不動，想作者非娟媚之姿悅人也。予縛黃羊尾毛畫此巨幅，縱意所到，不習其能，然幽眇閒小有合耳。寄與新安方密菴，密菴善別畫，千里之外定輾然以張萱目我也，賢者樂此，不賢者又何樂哉。

註5：金冬心在揚州時，與方密菴往還甚密。余近見冬心與密菴手書數通。……一云：「午后肩輿恭詣送行，闇人辭以公出，未獲良晤。畫扇四把，付闇人。徽州麻酥糖并蜜棗，是珂里方物，秋冬間大駕倘來，乞帶數斤，以慰老饞，當作筆墨奉答也。」

註6：密菴方君自揚來舍，以宋搨九成宮見示，並贈唐墨一枚。太古之色，撲人眉宇，固老夫夢想欲得而不可得者。一旦方君得之，慨焉來贈。綱繆慰藉，吾喜可知。炙硯燒燈，輒為篆此。但恨衰遲日甚，心目廢然，未足稱報瓊意耳。乾隆辛己冬日，六十七叟丁敬記于仙林橋東之寓齋。

註7：張志相老師的考證刊登在二〇〇七年六月的《逢甲人文社會學報》裡，網路上可見。

3

Chapter

| 第三章 |

清末一位臺灣
建設者的墨
————— 懷抱

■ 一、清代文人自製墨

清朝的墨，大都比明朝的更看重視覺效果。常運用不同的形狀、圖案、繪畫、書法、銘款等，讓所製的墨呈現出或高貴、或華麗、或典雅、或復古、或新潮、或婉逸等印象，令人欣賞讚嘆，愛不釋手。究其原因，主要是大量文人訂製墨的出現。許多官吏文人為求不落俗套，或是想表露才華突出自己，在訂製的墨上講求變化，以自娛、訴懷、交友，或邀他人讚羨。

清代文人自製墨，可見出文人追求精緻重視美觀的習性。試看三錠分別來自乾隆、同治與光緒年間的墨（圖一）。它們的製作時間橫跨一百多年，委製人的官階高低有別，如王昶官至刑部右侍郎（約現代的法務部常務次長），尹耕雲則是道員（約省政府廳長級官員），透過形狀、紋飾、繪圖等的變化，可見委製者的要求與講究。如三泖漁莊墨作成可展讀的長卷軸形式，恰與王昶一生勤於著述相輝映；尹耕雲的墨上以漩渦狀的雲紋為底，除了呼應他的名字「耕雲」外，又襯托墨上的「心白日」——他的像是塊雲做成的田地，

書齋名。

然而相對於這些精心設計講求美觀者，也有一些樸實無華、平淡自然的文人製墨。通常它不加任何圖案紋飾和色彩，也沒有多出的用句遣詞和絢麗書法，只簡單載明訂製人、時間和墨名。字體不外乎常用的楷書、行書和隸書，不帶花俏，形狀也都是標準的扁長方形，簡單樸素，卻依然不減其大方悅目（圖二）。

圖一　文人自製精美墨

左上為乾隆年間王昶委託吳勝友製的「三泖漁莊松烟神品墨」、下為同治年間尹耕雲委由胡子卿製的「心白日齋藏墨」，右上為光緒年間潯陽鄴侯氏委由曹素功端友氏製的「雨亭清賞：西湖景墨」。

這兩類取向的墨，純依訂製者的個人喜好，應該沒有孰優孰劣的高下之分。然而早在宋朝時，就有人對華麗的墨加以批判，認為墨是一種實用品，沒有必要在裝飾上浪費。最有名的持此看法者，是當時的大學者李格非先生。

說起李格非，知道他的人可能不多，但若說他是女性大詞人李清照的父親，可能很多人會肅然起敬。因為在青少年時，有幾個人沒讀過李清照的《聲聲慢》：「尋尋覓覓，冷冷清清，淒淒慘慘戚戚……」或《一翦梅》：「…雁字回時，月滿西樓。花自飄零水自流，一種相思兩處閑愁，此情無計可消除，才下眉頭，卻上心頭。」而不為之神傷？

李格非有篇文章《破墨癖說》，就是從實用觀點來談墨。他認為：墨是用來書寫的。所以說任何墨，只要所寫跟普通墨所寫出來的一樣，那就是普通墨了。文章最後他衍伸感嘆：可嘆啊！不僅在墨上如此，現在有太多的人不講實際，往往被迷惑而追求虛名。這是天下會走向衰弱禍亂失敗的徵兆啊！（……今墨之用在書。苟有用于書，與凡墨無異，則亦凡墨而已！……嗟乎！非徒墨也，世之人不考其實用，而眩於虛名者多矣。此天下寒弱禍敗之所由兆也！）

李格非的論點，相信歷代都有服膺者。現在就來介紹一位與他持相同看法，一位實事

求是，且在臺灣開發建設歷史裡著有貢獻，但已被遺忘的先賢楊浩農。

二、楊浩農墨

先來看看楊浩農委製的兩錠墨（圖三）。每錠墨都有細框，沒有紋飾；都是本色墨，

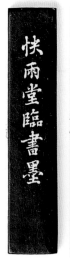
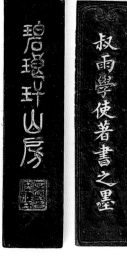
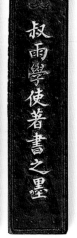

圖二　文人自製簡樸墨

左為乾隆年間汪毅委由汪節菴製的「快雨堂臨書墨」，中為道光年間委由曹素功製的「碧琅玕山房」墨，右為光緒年間潘鼎立贈襲自閣，委由胡開文製的「叔雨學使著書之墨」。

不加漆衣；沒有圖案，簡潔大方，樸實無華。除了墨上的文字，可說與市面上看到的最普通大眾用墨毫無差別。

第一錠的兩面分別是「富貴壽考」和「浩農自製」；第二錠是「浩農珍賞」和「裘學樓自製墨」。兩錠墨都在一側邊題有「光緒己丑年正月初吉」，顯示出是在同一時間訂製的。

而第二錠墨頂還有「精煙」兩字。所用字體，有的近於隸書，有的則是楷書。兩錠共四面上的用辭，僅僅「富貴壽考」四字跟製作背景無關。而它是民間常見的祈福用語，也是市售墨上常見的。

這兩錠墨用字精簡，型制單純，又沒附帶任何圖案紋飾，使我們找不出更多的字句來描述這兩錠墨。這恰恰顯示墨主人不尚奢華講求實用的心態。相較於那些華麗的墨，它流露出平凡、平實與平淡。

墨的主人，很明顯是「浩農」氏。他的大名是楊宗瀚，字藕芳，浩農是他的號。墨上面出現的「裘學樓」，則是他父親的藏書樓，應也是他讀書之處。至於這兩錠墨的製作年：光緒己丑年，是光緒十五年（西元一八八九年）。墨所用煙料，根據其中一錠上所標示的「精煙」，可說是上品，但可能還不及有許多文人墨上所標的貢煙、五石漆煙、超頂煙等檔次。

知道楊浩農的人少。但若說楊藕芳，去過江蘇無錫惠山鎮的人恐怕有印象。因為惠山鎮有名的觀光祠堂群裡，就有一座是紀念他的。很多參觀者都驚訝這座唯一擁有西式建築外觀的祠堂。更有意思的是，祠堂介紹文字裡說他曾幫劉銘傳建設臺灣，於是臺灣遊客往往會在個人的部落格裡提及。這令人好奇，楊藕芳是何許人物，為何有座祠堂來紀念他呢？

圖三　浩農珍賞與浩農自製墨
長寬厚 9.8x2.4x1 公分，重 40 公克。

三、楊家與李鴻章

楊浩農出身於無錫大家族——旗桿下楊家。父親楊延俊（號菊仙）是道光年間的進士。

楊延俊在北京應考會試時，同號舍的另一年輕考生突然生病，他不辭辛勞相助，調理湯藥，最後還好兩人都上榜。事後楊延俊沒對人提過此事，卻沒料到那位年輕考生日後飛黃騰達，他就是滿清末年的洋務重臣，與列強苦苦周旋卻不得不簽下《馬關條約》和《辛丑條約》的李鴻章。

墨是古代文人最重要的文具，從墨大致可以看出主人的地位、心態和價值觀。可以說，什麼人用什麼墨，也可以說「墨如其人」。有如以李鴻章之名所製的墨（圖四），墨的一面有當時上海畫家胡公壽畫的蘭草，另一面冠上官銜「大學士一等肅毅伯李鴻章監製」，精美之餘，與楊浩農的墨相比，卻不免有些浮華。且是由清朝最負盛名的墨肆曹素功家族的十一世孫製作。

楊延俊在官場上雖不顯赫，但很有愛民之心。他擔任山東肥城知縣時，太平天國的北伐軍被擋在離肥城百里的地方，因此迎戰的兵差絡繹不絕。為徵兵與軍糧，地方官疲於奔

命，但楊延俊寧可自掏腰包或舉債，也不願增加老百姓的負擔。因此在他過世後，當地人感念而將他入祀肥城名宦祠，事跡寫入《肥城縣誌》，李鴻章也特地撰寫《楊君菊仙家傳》來紀念他。

楊浩農就是生長在這樣悲天憫人、實事求是的家庭。他自幼聰敏，作文時不須構思，提起筆來就能成章。遺憾的是，他不擅長八股空泛的科舉考試，考了兩次都沒中。

圖四　李鴻章墨
正面寫「大學是一等肅毅伯李鴻彰監製」，背繪蘭草，側邊寫「岩鎮曹氏十一世孫監定」，頂寫「苑香室」。長寬厚 9.8x7x1 公分，重 40 公克。

咸豐年間太平軍進攻到無錫時，楊浩農兄弟自組團練抗敵，並先後加入李鴻章淮軍陣營。李鴻章也因當年的淵源，很照顧他們。楊浩農擔任祕書性質的工作，起草文稿奏章，很得李鴻章欣賞，稱讚他才思敏捷，是一般人所不及（楊三捷才，非他人所及）。

由於當時李鴻章對涉外洋務抱持務實積極的態度，並且藉與曾國藩等推行洋務（自強）運動，仿效西方開礦造船，興辦實業等，使楊浩農也有機會在工作中學習，逐漸領會富強建設之道。只等時機到來，就能有所發揮。而這寶貴時機，就出現在劉銘傳主政臺灣之後。

▍四、楊浩農在臺灣

光緒十到十一年（一八八五年）間，清廷和法國爆發戰爭，急派淮軍名將，當時賦閒在家的劉銘傳，以福建巡撫的頭銜到臺灣來督辦軍務。果然薑是老的辣，臨危受命的劉銘傳以他百戰太平軍和捻軍的豐富經驗，終能堅守北臺灣不讓法軍得逞。現今基隆二沙灣中正路一○一號，存有當時法軍陣亡將士約七百人遺骸的法國公墓，已列為基隆市定古蹟，開放供人參觀。

戰後劉銘傳深感臺灣地位重要，亟待建設，於是奏請朝廷將臺灣由福建劃分出來升格為省。朝廷同意並任命他當臺灣的首任巡撫。這時武人出身、沒有建設經驗的他，深知打仗和建設是兩回事，必須要有才幹經驗的人幫忙，才能順應世界潮流，來規畫建設招商推動。於是急忙向主持洋務的老東家——李鴻章處尋求支援，終於請來蟄伏於李鴻章幕中多年、懷才待發的楊浩農。

西元一八八五年冬，楊浩農抵臺之後，先奉派「總辦商務洋務兼辦開埠事宜」，後再加上「督辦全省水陸營務兼辦臺南臺北鐵路」的頭銜，可說是包山包海，橫跨都市建設、商業振興、工礦開發、交通建設等方面。而他也不負所望，在短短幾年時間裡，交出亮麗的成績單。具體成果有：

1. 發動臺灣富商林維源（板橋林家）、李春生（大茶商）在大稻埕投資闢建千秋、建昌兩條街（現合為貴德街），是臺北第一條洋樓街；並招募能工巧匠，興建大量商店，擴大商業區規模。

2. 招徠江浙商人，集資創立「興市公司」，裝置小型蒸汽發電機、燃煤發電、裝設電燈、

開鑿新式公共水井；購買第一架蒸汽碾路機，開闢馬路；從上海採購人力車五百輛，當作「現代化」交通工具。

3. 設立官醫局、官藥局、養病院，聘挪威醫師韓光（Dr. A. G. Hunsen）來主持，為貧病人士義診；設立社會福利機構同善堂。

4. 設立煤務局，購買新式機器採煤，提高產量由兩萬多噸到七‧七萬噸；設立腦礦總局，用新法熬製樟腦、硫磺，年獲利三萬餘兩；設立煤（石）油局，開採苗栗石油。

5. 設電報總局，架設滬尾（淡水）到福州、安平到澎湖的海底電線，和由基隆到臺南的陸上電話線；首創獨立於海關之外的臺灣郵政總局和支局，發行郵票。

6. 成立全臺鐵路商務總局，開挖鋪設由基隆到臺北的路段，首先完成大稻埕到水返腳（汐止），及後至基隆部分。（現汐止大同路二段六〇七號前，高架鐵路下，有當時所建鐵路基石的文化古蹟。而當時所用的火車頭騰雲號，現仍展示於臺北二二八紀念公園內。）

7. 引進華僑資本，先後向英德購買八艘輪船成立公司，航行上海、香港、馬尼拉、越南、新加坡等航線，結束一向由英國洋行壟斷的臺灣對外交通。

8. 在大稻埕的六館街（現永昌街）設立西學堂，聘外籍教師教授外語、測算、數學、理化等；又在大稻埕建昌街設電報學堂，學習電訊專門技術。

收集彙整以上資料有些難度。主要是因楊浩農只求做事不求聞達，所有成果都由長官劉銘傳具名；其次，楊浩農與劉銘傳相繼離開臺灣後，人亡政息，繼任巡撫邵友濂很快就以財政困難為由，取消包括鐵路在內的大多數建設；再加上過沒兩年，臺灣被割讓給日本，使得大多史料湮沒。因此除上列大項的成果外，相信還有更多較細部紮根的規畫和建設，只是如今已無處可覓。

五、後繼不懈，青出於藍

由於公務過於辛勞，導致健康受損，楊浩農在臺灣只工作了約五年就不得不辭官返鄉。短暫休養後，李鴻章仍要借重他的長才，委他主掌當時虧本的官辦上海機器織布局。他很快就扭轉局勢轉虧為盈。但不幸廠房突遭火災（有說是他擋人財路，致不肖員工惡意縱

火），且因沒有保險而損失慘重，使得他被牽連遭受免職。

然而他自強報國之心不因此稍減。再度回無錫後，與長兄楊宗濂在一八九五年創辦了業勤紗廠。這是中國第一家純由民間資本興辦的大型機械生產廠，為無錫乃至江蘇的工商產業的興起揭開序幕。兩兄弟也因此被稱讚為「近代中國民族紡織工業的拓荒者」。

楊浩農在臺灣建設上所做的貢獻，雖因大環境變化而沒能充分發揮延續，但歷史的發展，令人驚嘆，事隔百年，他的寬闊胸懷和縝密思慮，竟重現在他的姪曾孫──楊世緘博士身上，在臺灣得以發揮。而這一次，歷史沒有辜負楊家。

擁有美國西北大學電機博士學位的楊世緘，回臺灣後歷經中山科學研究院、經濟建設委員會、國家科學委員會、新竹科學園區管理局、經濟部工業局、經濟部、行政院政務委員等與科技研發和產業推動密切相關的工作。以他的高科技研發背景，投身臺灣存續關鍵的產業經濟建設。

那些年正是臺灣面臨產業轉型升級的緊要關頭。楊世緘協助李國鼎推動，就像楊浩農協助劉銘傳一樣：規畫國家經建藍圖、引進高科技和外資、促進傳統產業升級、建立資訊電子產業、獎助企業研發、推動國家資訊基礎建設、提倡文化創意產業等，使得臺灣在缺

乏天然資源的情況下，歷經國內外政經變化衝擊、金融能源危機，卻始終保有穩定的經濟成長動力，穩步前進。

辭謝政府工作後，楊世緘募集民間資金，進入創投產業，從另一高度繼續引領臺灣高科技產業的創新。這與楊浩農當年創建業勤紗廠之舉，前後輝映相得益彰。無錫楊家與臺灣，冥冥中似乎有股割不斷的繩子綁在一起。

▌六、小結

賞玩楊浩農這兩錠墨之餘，也有小困惑：因無論是「浩農自製」或是「浩農珍賞」墨，雖在一側標記了製造日期「光緒己丑年正月初吉」，但在另一側邊卻沒像大多數的墨，標上製作生產的墨肆名。為何如此？

一個可能是：當初訂製時因崇尚簡樸實用，連墨肆名也省了，但這可能性不大，較可能的是現所收集到的是後代的仿製品，製作者拿到原來的墨模來製墨銷售，但因不是原來的墨肆傳人，也沒楊家的授權，故不方便在側邊留名。

那原來究竟是哪一家墨肆製作生產的呢？

可提供線索的是「光緒己丑年正月初吉」這幾個字。因為它的寫法較特別，一般都只寫到年為止。故若能找到其他也寫有相同字串，並且在另側也有墨肆名的墨，那很有可能就是同一家製作的了。

運氣不錯，在周紹良的《蓄墨小言》書中找到有兩錠成一對的「霍邱裴氏兄弟墨」（其中之一如圖五所示），很像楊浩農墨也是成對。它們的一側標有完全相同的「光緒己丑正月初吉」，另一側則是清楚的「休城胡開文監製」。因此，似可下結論說楊浩農的墨，也是由休城（安徽休寧）的胡開文墨肆生產製造的。當然，還是期待未來能發現直接帶有生產製造墨肆的這兩錠墨，來證實或推翻此結論。

另一可探討的是：製墨的光緒己丑（西元一八八九年）正月，楊浩農人在哪裡？是在臺灣？還是已歸故里？

在一些談到他的文章裡，沒有一致的講法。有說他是西元一八八八年底離臺的，有說是下一年底，還有更晚的。但根據這兩錠墨的製作，可能是在他已回鄉之後來看，似乎一八八八年底離臺的可能性高些。若是這樣，那他在臺灣工作的時間就只有三年多。以這

麼短的時間做那麼多事，他的行動力實在令人敬佩。這也印證了墨上所傳達出他平凡、平淡與平實的風格，令人景仰。

圖五　霍邱裴氏珍藏墨

正面墨名，背面雙螭拱「惜如金」，兩側分題「光緒己丑正月」、「休城胡開文監製」，長寬厚 14.3x3.9x1.2 公分，重 100 公克。

4
Chapter

第四章

尋墨王羲之
———————— 範式

地方首長，等同太守）的王羲之，邀集司徒謝安（淝水之戰大勝的操盤者）、右司馬孫綽等文人雅士和子姪輩共四十一人，來到蘭亭踏青，並舉行當時流行的臨水洗滌、祓除不祥之氣的活動──修禊。

只見眾人三三兩兩列坐在清流兩岸，取來酒杯，盛著山陰美酒（紹興酒？），順著蜿蜒的溪水漂浮而下。酒杯停在誰面前，誰就得飲酒賦詩（就是曲水流觴）。於是水邊笑聲吟詩聲喝酒聲不絕，到傍晚，酒杯在眾人中已傳遞多次，王羲之和孫綽等二十六人當場賦詩三十七首。有人提議將詩篇彙編成集，並公推王羲之撰寫序言，孫綽撰寫後序。王羲之趁著酒性，一氣呵成《蘭亭集序》，就此留下千古絕唱。

圖一這錠「蘭亭高會」御墨，呈扁長方形，但四角切除，周邊有寬框，框上刻有祥雲和飛蝠相間隔的紋飾。墨的另一面，右上方雕刻的亭臺，想必就是蘭亭，裡面有人正持筆作書，是王羲之嗎？曲水上方蘭亭前，有三隻鵝在水中嬉戲。順水而下，有多個放在似蓮葉盤上的酒杯。眾人或獨坐或三兩成群，談笑吟詩。左上方有童僕在篩酒，也有要放酒盤到溪流裡的。雕刻細緻，鬚眉五官多能辨識，令人忍不住要給它按讚！

墨兩側邊寫「延趣樓珍藏」，此樓位於紫禁城寧壽宮花園中，由墨上的印，可推斷此

圖二　蘭亭集序

此為唐馮承素在神龍年間的摹本，或是最接近原本的複製本，現藏北京故宮博物院。

墨出自重視宮廷製墨的乾隆。墨的質地優良、古香古色、作工精細，可說是件珍貴的藝術品。可惜字面上原有的填金、圖畫上的色彩，都因年代久遠而褪去。

二、蘭亭序墨

王羲之當天所寫的文章，從臨摹本看（圖二），並沒有命名。後世有《蘭亭集序》、《蘭亭序》、《禊帖》、《臨河序》、《蘭亭宴集序》等不同的名稱。

《蘭亭集序》有「天下第一行書」之稱，有人形容它字字似天馬行空，遊行自在。凡是重複的字，寫法都各不相同。如那麼多個「之」字，有的工整為楷書，有的流轉像草寫，大小參差、巧妙各宜。

酒後之作不免筆誤，因此有些字被塗改重寫。據說王羲之酒醒後，過幾天又把原文重寫了好多本，但終究沒有在蘭亭集會時所寫的好。

可惜在墨上面很難重現真跡。這錠胡開文墨肆的產品（圖三），體型較大，字體秀麗流暢，相信出自名家之筆。墨的製作時間，猜測是民國以後。

圖三　蘭亭高會御墨

正面橫寫「御墨」，下面楷書「蘭亭高會」，再下「大塊假我以文章」篆書方印。背面依《蘭亭集序》，鏤相對應情景。兩側寫「延趣樓珍藏」。
長寬厚 15.4x8x1.9 公分，重 284 公克。

三、蘭亭後序墨

應邀參加蘭亭修禊的眾人裡，有位名叫孫綽。當時他文章上的名氣，可能比王羲之還高。活動中他賦詩兩首，也傳下被稱為《蘭亭後序》的相關文章（亦有學者認為該文是為不同的修禊而作）。然而在王羲之《蘭亭集序》絕妙書法的光環下，如今已沒多少人記得他的文章了。

這錠大圓墨（圖四）的正面，即是以孫綽此文為主題。背面則刻鏤曲水流觴圖。與圖

圖四　仿葉玄卿造蘭亭後序墨

正面額珠下，大八邊形凹面內寫「後序孫綽古人以水喻情有旨哉……」共 206 字，後小字寫「唐臨絹／本」，圓印「玄」、方印「卿」字。側寫「萬曆甲子年葉玄卿／按易水灤製」。直徑 16 公分，厚 3 公分，重 768 公克。

一裡的墨相比，少了蘭亭和鵝，卻有更多的竹。全文字體俊美，圖雕生動細緻，有光潤發亮的漆邊，整體墨質不錯。

從墨上的文字，或許可推論它出自明朝末年的大製墨家葉玄卿。由於在專門刊載明朝墨的《四家藏墨圖錄》書中【註1】，有錠葉玄卿的真品可供比較，可知這錠墨或是後來仿製的。由於它和本文主題有關，製作也還精美，所以在看不到真品的情況下，將它收錄在此以供欣賞。

�四、鵝群墨

古代的文人、藝術家大都有自己的愛好，有人愛菊、有人愛蘭，張大千的哥哥張善孖愛虎，而王羲之最愛則是鵝。鵝的脖子細長卻富彈性，擺動時展現曼妙舞姿，柔中帶剛，動靜有序。王羲之喜歡白鵝，據說跟鑽研書法有關。他認為執筆時，食指要像鵝一樣昂首微曲好扣住筆，運筆則要像鵝掌般輕巧撥水，才能全神貫注在筆端。他從鵝的形態悟出揮毫轉腕的道理，寫出來的字飄逸有勁，如行雲流水卻絲毫不亂。

流傳下來的他跟鵝的故事不少：有他想去觀賞一位孤老婦人的鵝，卻被老婦會而先宰殺烹煮了要款待他的糗事；也有因所飼養的鵝吞吃他所喜愛的明珠，卻讓他誤會到當時來訪的和尚，使得和尚含冤而死的憾事；還有史書《晉書·王羲之傳》記載的，他抄寫《黃庭經》換鵝群的真實故事：

山陰有位道士，傍水飼養了一群活潑美麗的白鵝。王羲之有天見到，歡喜之餘便請道士相讓，然而道士卻要他抄寫一部《黃庭經》來換。為了鵝，王羲之不辭辛苦工整地抄寫來給他。後來這部《黃庭經》又被稱作《換鵝帖》，它的宋拓本現藏於北京故宮博物院。

李白有詩：「右軍本清真，瀟灑出風塵。山陰過羽客，愛此好鵝賓。掃素寫道經，筆精妙入神。書罷籠鵝去，何曾別主人。」另一首：「鏡湖流水漾清波，狂客歸舟逸興多。山陰道士如相見，應寫黃庭換白鵝。」都是呼應這個典故。

「鵝羣」圓墨（圖五）就是以此作為主題。正面的「鵝羣」兩字行書，瀟洒暢意，不知是否仿自王羲之的真跡；背面是群鵝戲水圖。

這錠墨是模仿明朝方于魯的作品，依循《方氏墨譜·鴻寶》卷裡的墨樣。仿造得還滿像的，猜是清末或民國初期的作品。

五、王文治的蘭亭墨

　　王羲之的《蘭亭集序》真跡帖，當然流傳家族中視為至寶。約兩百年後到唐太宗時，他的子孫智永和尚沒繼承人，就把真跡帖傳給徒弟辨才。辨才把它藏在寺院，暗地裡一個人欣賞臨摹，總是避免讓人看到。然而日子久了，仍免不了走漏風聲。當時唐太宗迷上王羲之的字，重賞尋求《蘭亭集序》真跡。於是御史蕭翼假扮和尚到辨才那裏，演出「蕭翼

圖五　方于魯製鵝羣墨

正面寫「鵝羣」，左下小字寫「明方于魯製／寫黃庭經墨」，背面鏤鵝羣戲水圖。直徑13公分，厚 1.8 公分，重 276 公克。

賺蘭亭」精彩大戲。唐太宗如願以償，辨才羞憤抑鬱以終。所以當皇帝真爽，即使明君如唐太宗，也不免為個人喜好而奪人所愛。

唐太宗得《蘭亭集序》真跡後，除了叫多位大臣臨摹，還叫人用薄紙蒙上原帖，細描出每個字的輪廓，再填上墨，稱為「雙勾填墨本」。這些摹本都用來賞賜給王公大臣。因此真跡被他帶進墳墓後，摹本也成為後世追求、輾轉臨摹的對象。據傳南宋時的宰相賈似道，就收藏有上千卷的摹本拓本。現今博物院和私人的收藏裡，許多都蓋有賈似道的印章。

清乾隆時期四大書法家之一的王文治，當然也不落人後。他對王羲之父子的書跡有深厚的研究，有人因敬佩他善於臨摹《蘭亭序》帖而送他「王文治先生閒臨蘭帖之墨」。此外，還有兩錠跟他有關，但更有趣的墨（圖六）。

這兩錠墨同式同樣，差別在一錠是本色樸實，另錠則摻了雪金華貴。墨色古黝，光潤溫澤。是畢秋帆在乾隆癸卯年（一七八三年）訂製，用以欣賞讚美王文治（夢樓）所收集的蘭亭書帖拓本。製墨者是當時享盛名的汪節菴，所用煙料是高檔的「頂煙」。我們好奇的是，畢秋帆是誰？和王文治有什麼交情？而他所題寫的「清華比潤」，又有什麼涵意？

這四個字出自「松風水月，未足比其清華。仙露明珠，詎能方其朗潤。」是唐太宗所

寫《大唐三藏聖教序》裡的兩句話，用來讚美大唐三藏的。意思是：松風水月，比不上他的清新華美；仙露明珠，又怎比得上他的明朗圓潤？沒有深厚交情，是不會借用這詞來形容王文治的。

畢秋帆原名畢沅，秋帆是他的號。官至陝西巡撫、湖廣總督等封疆大吏，在古董收集考據方面有好名聲。著名的西安碑林，就是經他發動整理，才保存下來。他和王文治是乾隆二十五年同榜進士，分別是狀元和探花，再加上是江蘇老鄉，又有鑑賞臨寫蘭亭帖及收藏其他古書畫物的共同雅興。畢沅收藏的許多古書帖，包括《宋拓定武蘭亭真本卷》，上

圖六　清華比潤墨

墨呈弧形，凸面寫「清華比潤」，凹面寫「乾隆癸卯畢秋帆為王夢樓集蘭亭墨」，側邊有「歙汪節菴揀選頂煙」。長寬厚 14.4x3.1x1.3 公分，重 96 公克。

面都附有王文治的題跋。

王文治也有贈送給畢沅帶有「蘭亭」兩字的作品。北京保利國際拍賣公司在二〇一三年曾拍賣出一幅王文治寫給畢沅的行書七言對聯立軸：「人於水竹得古趣／天將風日娛清懷」，上下款題上「集蘭亭為句書寄／秋帆大哥同年　法鑑／夢樓愚弟王文治」，把它和畢沅贈送的墨合起來看，充分說明了兩人在蘭亭帖上的交集唱和。

▌六、吳雲的二百蘭亭齋監製墨

清朝喜愛蘭亭帖成痴的人很多，畢沅、王文治之後還有位吳雲。他祖籍是製墨聞名的徽州歙縣，在清廷與太平天國的戰爭裡，因籌備軍餉有功，官至蘇州知府。他能書擅畫，精於鑑賞古物，因藏有王羲之《蘭亭序》帖二百種，乃自稱「二百蘭亭齋」。

他以此名字訂製的墨（圖七）呈方柱型，文字古雅含蓄，猜想是吳雲寫的，墨色油潤含光，紋飾精巧討喜。側邊註明製作這錠墨用的是豬油漆煙，也就是以豬油拌和漆一起燃燒後取得的煙做原料，在其他墨上極其少見，是晚清文人訂製墨中的精品。承造墨的，是

胡開文正記墨肆。

這錠墨製於同治八年（一八六九年），那年吳雲五十八歲。藏墨家周紹良的《清墨談叢》書中說，吳雲曾製有多錠墨，更知名的還有一錠「兩罍軒書畫墨」（留待他文再介紹）。吳雲的墨因選料精，在當時就非常昂貴。一兩重的墨，有用五兩銀子來換一錠的。看了這價錢令人心跳。希望它與日俱升，那手邊這兩錠墨，可讓人樂上一陣子！

圖七　二百蘭亭齋監製墨

墨身鏤粗細兩層雲紋，一面寫墨名，另面篆書「徽州胡開文精選煙」。兩側分寫「同治八年己巳四月」、「豬油漆煙」，頂端寫「正記」。長寬厚 11.7X1.6X1.5 公分，重 44 公克。

七、修禊和曲水流觴

《蘭亭集序》不僅成就了自己，也鼓舞了修禊和曲水流觴的風氣。自蘭亭會後，文人們每到暮春三月，多會仿昔日情景來個雅集助興。一七九三年適逢癸丑，正是王羲之蘭亭修禊的年分，當時在武昌造訪畢沅的王文治，就參加了在當地「借園」的修禊活動。又如臺北故宮前副院長莊嚴，曾參加過在重慶和臺中北溝舉行的曲水流觴；一九七三年、一九八三年他還兩度組織四十多人，在臺北外雙溪舉辦曲水流觴雅集。

這個活動還曾傳到韓國。在建築藝術界知名的漢寶德先生，多年前去韓國古新羅的首府慶州時，就發現它的御苑遺跡裡，有供曲水流觴用的流盃渠。為此他寫了一篇《流盃渠的故事》，探討曲水流觴，並附上北宋的《營造法式》書中所載的流盃渠圖樣，十分有趣。

臺北故宮有個附屬庭園至善園，裡面有些景點，取名跟王羲之有關，如：羲之書換籠鵝、蘭亭、洗筆池、流觴曲水。此處是臺灣少有的，可以讓人想起王羲之和他逸事的地方。

現代人不用拿毛筆學書法了，知道王羲之和《蘭亭集序》而能說上兩句的，越來越少。再說電腦造出來的字都差不多，有多少人去講究什麼書體！

最後想到許多人旅遊到了名勝古蹟如蘭亭，有的縱酒，有的忙著題字到此一遊。因此以一首打油詩來對比今昔，兼懷那時的文士：「昔人修禊今人棄，昔時流觴現肝傷。山陰來客仍如織，蘭亭書爺到此遊。」

註1：本書由張子高、葉恭綽、張絅伯、尹潤生四位藏墨家編寫。

5

Chapter

| 第五章 |

皇恩浩蕩的墨

——————攀緣

民國四十、五十年代，許多軍公教（尤其是軍人）家庭，客廳最主要那面牆上，往往有張首長的鑲框相片，上款寫著「某某同志」，下方則是首長的大名和印章。首長著軍服或中山裝，威嚴的面容，逼人的眼神，加上兩邊一絲不苟的正楷毛筆字，令人肅然起敬。

相片裡的大人物，除了極少數，千篇一律是總統蔣中正，集民族救星、偉大領袖、三軍統帥、青年導師、時代舵手於一身。家裡有他老人家，就等於有了護宅神，可以高枕無憂，放心做春秋大夢，出門也趾高氣昂，虎虎生風；而沒有他相片的，可就得兢兢業業，輕聲細氣努力工作。

攀結官家來抬高自家，自古以來都如此；而官家也喜歡藉此籠絡部下，鞏固領導集團。

從古代許多御賜的匾額、牌坊、書軸等，可見一斑。而得到賞賜的家庭，一定高高掛起，誇耀四方，並且傳給子孫，以示皇恩浩蕩！

這種風氣，在墨上也沒能逃過。匾額牌坊不能隨身帶著走，墨卻可以。所以若得到「御賜」的風雅褒獎，藉著墨，絕對可以好好宣揚。

一、功臣封爵銘墨

歷史上第一位平民皇帝劉邦，曾經問臣下自己為何能擊敗群雄，獲得天下。大臣們七嘴八舌，說這道那的。劉邦聽了大不以為然，說：「你們只知其一，不知其二。像運籌帷幄之中，決勝千里之外這樣出計謀，我比不上張良；而安定領土，撫慰百姓，供應糧餉的行政安排，蕭何做得更好；至於率領百萬大軍，攻城掠地殺敵取勝，韓信遠勝過我！他們三人都是人中豪傑，然而我卻能駕馭他們，這才是我能取天下的緣故。」

一句話勝過千言萬語。知人善任，才是劉邦成功之道。張良、蕭何、韓信不過是眾大

圖一　功臣封爵銘墨

正面鑲粗框，隸書墨名；背面有雙龍拱鐘鼎文「冊命」，下書誓詞「使河如帶，泰山若厲，國以永寧，爰及苗裔。」側邊書寫「嘉靖年御製」；長寬厚 13x5.7x1.9 公分，重 178 公克。

臣中的代表人物，事實上劉邦還發掘出更多的人來幫他。

果然到他就位後封賞功臣時，受封賞的有一百多人。並且為了讓這群只會打仗造反的傢伙安心，他還發誓說功臣的爵位就像皇位一樣，能世代相傳。誓詞是以丹朱（紅）色刻在鐵券上，也就是後世說的「丹書鐵券」。根據太史公司馬遷的記載，封爵的誓詞大意是：即使時光飛逝，黃河變得像衣帶一樣窄，泰山變得像磨刀石一樣小，所封給你們的國家還是會長久安定存在，傳到你們後世的子子孫孫。（使河如帶，泰山若厲，國以永寧，爰及苗裔。）

話說得漂亮。誰想到沒幾年，韓信就以謀反罪名被殺。機警如張良，也自行淒涼引退，躲到秦嶺山裡去養身修道。皇帝講的話，能信嗎？

不信也得信。況且跟著皇帝一起來唬別人，其樂更無窮。因此像這錠「功臣封爵銘」墨（圖一），很自然會廣受歡迎。不管是否真的被皇帝封賞過，都會想擁有一錠。因為它滿足了大多數人潛意識裡多少會有的，想仗勢傲人欺人的念頭。

這錠墨呈覆瓦型，又稱鐵券型，是仿照古時候賜給功臣的丹書鐵券。字如刀刻，筆畫鋒利而蒼勁，墨的原版出自明朝嘉靖年間，可能是用來賞賜封爵的功臣。只是這錠御墨怎

麼會被民間墨肆仿造流傳呢？

原來嘉靖年代有位總督胡宗憲，負責清剿當時危害東南沿海的倭寇。他重用俞大猷、戚繼光等名將，並請負盛名的文人徐渭（文長）當他的智謀，終於取得勝利。猜想他因此獲得嘉靖賞賜功臣封爵銘墨，並帶回家鄉徽州。使得徽州墨肆或有機會觀賞並進而仿製，得以流傳。（曾任中共領導人的胡錦濤，據說是胡宗憲的直系後裔。）

◤ 二、封爵銘：小崧年伯著書之墨

皇帝給功臣封爵，到清朝都沒停過，例如曾國藩被封「一等毅勇侯」，李鴻章被封「一等肅毅伯」，他們受封時，會不會像古時候一樣，依然收到寫有「封爵之誓」的紀念品呢？

看來很有可能。因為前幾年的拍賣市場上，還出現過署名「少荃李氏珍藏」的「封爵銘」墨。少荃是李鴻章的號，而封爵銘該有的冊命圖案和誓詞，那錠墨上也一樣不少。想必是李鴻章在同治三年獲封肅毅伯後，依式樣由家人向胡開文墨肆訂製的。這錠墨我還沒有機會獲得，所幸手邊另有錠與此性質內容相同的墨（圖二）可供參考。

這錠墨很有巧思，以一對兩錠的組合出現。在第一錠的正面和背面，分寫墨名「封爵銘」及「小崧年伯著書之墨」，製墨者是胡開文。第二錠則寫封爵之誓的「冊命」加四句誓詞及製作日期。設計中規中矩，沒有花俏紋飾，也沒有炫耀的書法。可惜墨質普通，製作稍欠精美。似乎跟封爵這偉大的事不太相配，為何如此？

不過若考慮這對墨的主人，這一切就不是意外。因為到處搜尋不出「小崧年伯」的姓名來歷和相關事蹟。當然，由年伯的稱呼，可知這對墨是他人所致贈，只是這位致贈者也很客氣沒署名，不留下任何線索。因此猜測小崧先生的封爵，是世襲繼承長輩而來。既然不是自己立功所得，當然查不出他的事蹟。而贈墨者，或是跟他有同鄉情誼，得送上這份禮。卻也知道，往後不會有太大好處，使得這對墨從品質看，還真是個薄禮呢！（同治壬申年是同治十一年，西元一八七二年。）

三、賜詩堂珍藏墨

除了封爵，皇帝可用的手段還多。你們不是愛作詩吟詩嗎？那就賜詩給你們，讓你們

圖二　封爵銘　●　小崧年伯著書之墨

左墨正面寫「封爵銘」，下註記「胡開文法製」；背面寫「小崧年伯著書之墨」。右墨於冊命圖案下加誓詞，背面寫「同治壬申年孟春製」；長寬厚 9.8x2.3x0.9 公分，重 45 公克。

圖三　賜詩堂珍藏墨

寬橢圓柱形，正面橫題「御書」，下寫「西披恩華降，南宮命席闌，詎知雞樹後，更接鳳池歡。唐句　康熙乙酉年。」右上篆文橢圓長印「日鏡雲伸」，左下印「康熙宸翰」、「敕幾清晏」；背面雙龍拱「賜詩堂珍藏」，下「臣靳治齊」印。頂刻「藏松煙」。長寬厚 17.5x7x2.8 公分，重 410 公克。

隨時吟誦，緬懷我的恩典。

這錠「賜詩堂珍藏」墨（圖三），就是因為得到康熙御筆的詩，於是在家中設置「賜詩堂」恭敬珍藏，進而製作此墨以紀念皇上的恩寵。墨質堅挺且黑黝滑潤，滿布細長冰裂紋，古色古香。

得到康熙御筆賜詩的臣子，名叫靳治齊，時間在康熙乙酉年（四十四年，西元一七〇

五年）。不過康熙寫的「西掖恩華降……」等詩句，並非他原創，而是轉錄唐朝一位宰相張說的《奉裴中書光庭酒》，因此墨上附註「唐句」。那一年康熙第五次南巡並親察黃河，住在蘇州順便召見臣下。

靳治齊當時在不遠的徽州擔任通判，不過是個正六品的地方副首長，官位不高，怎麼有榮幸得到康熙召見賜詩呢？

原來是受到他死去的父親靳輔的庇蔭。靳輔在康熙十六年由安徽巡撫調任河道總督，治理氾濫成災的黃河，前後共十年多。他盡心盡力疏浚築堤，快要收成時，卻因工程不免傷及豪門鉅富的利益，導致內外反對勢力集結，被拉下馬。這其間康熙本人的態度搖擺，是主要關鍵。此次康熙視察河道，了解靳輔當年的做法正確，想必心有愧疚，藉著賜詩稍作補償。而靳治齊因在徽州當官，方便製墨，於是有這錠墨問世！

靳治齊日後在官場並沒有飛黃騰達，想必才華有限。倒是他有位族兄靳治揚，康熙三十四年（一六九五年）被派到臺灣擔任知府，任內注重教化，也重修他的前任所修編的臺灣府志。官聲還不錯。

四、御賜清德堂：綿津山人鑑賞墨

舊臣的兒子得到御筆寫的唐詩，那現任的巡撫會得到什麼賞賜呢？

當時的江蘇巡撫是宋犖（音落），少年時曾進宮當侍衛並為康熙伴讀，算是康熙的班底，曾兩度接待南巡。康熙認為宋犖不同於一般巡撫，對他賞賜是比照將軍和總督的規格：

活羊四隻，糟雞八隻，糟鹿尾八條，糟鹿舌六個，鹿肉乾二十四束，鱘鰉魚乾四束……。

另外康熙覺得宋犖年紀大，就令御廚將康熙日常吃的豆腐做法，教給宋犖的廚子，讓宋犖得以享用。康熙的聖旨裡還強調，他吃的豆腐和一般的不同。

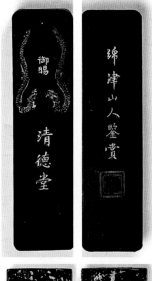

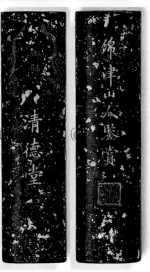

圖四　御賜清德堂墨

正面雙龍拱「御賜」，下題「清德堂」；另面寫「綿津山人鑑賞」，下篆書「珍玩」印；頂寫「五石頂煙」。上墨長寬厚 9.3x2.4x1 公分，重 36 公克；下墨長寬厚 13.5x3.6x1.8 公分，重 112 公克。

這些只是部分，其他古物字畫御詩御書的賞賜，多到讓宋犖得以在河南商丘的老家蓋棟「御書樓」來存放。由此可見康熙籠絡人是有一套。

宋犖有「清廉為天下巡撫第一」的美譽，康熙皇帝曾題「清德堂」三字給他，稱讚他的清廉。這三個字後來被製成匾額，高懸老家，直到文化大革命時遭到破壞，後來僅找回「清德」兩字。此外，由於宋犖喜歡收集古墨，也請好的師傅製墨，因此傳下「御賜清德堂」墨（圖四）。

這錠墨有兩種尺寸，型制略微不同。大錠呈橢圓柱型雪金外觀，小的則是常見的扁長方形素淨本色。兩錠的圖案文字一樣，墨質佳，光澤紋理也都可觀。綿津山人是宋犖的字號，另外還有個叫「漫堂」的。他以此寫了《漫堂墨品》、《續漫堂墨品》，紀錄他所收藏的九十九錠明朝老墨，留下寶貴資料。

五、御賜齋莊中正墨

再看一錠御賜的「齋莊中正」墨（圖五），這四個字看起來可真了不起。連先總統蔣

公的名字，都嵌在裡面！只是這個詞有什麼特別意義？

它出自儒家經典的《四書》裡的《中庸》。書上描寫聖人的舉止行為敬肅莊重，大中至正，足以使人恭敬，因此稱為齋莊中正。之後這四個字也出現在道家的十五條佛規裡，要修道者運用自己光明的本性，行為端莊、心無罣礙、不偏不邪。所以皇帝賜這四個字，該是表達皇帝對臣子的期許，要他誠心敬意、清白公正、坦蕩無私的為皇帝效力。

這墨是殷兆鏞委製的。同治己巳年（八年，一八六九年）他當安徽學政，督導全省的

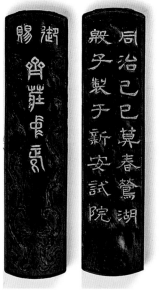

圖五　御賜齋莊中正墨

正面篆書「御賜」，下鏤雙螭拱「齋莊中正」；背面寫「同治己巳暮春鴛湖殷子製于新安試院」，側題「徽城汪近聖造」。長寬厚 12.3x3x1 公分，重 58 公克。

科舉文風。朝廷特別頒賜「齋莊中正」的匾額。他趁地利之便，請汪近聖墨肆製作此墨。

由於他是江蘇吳江人，而吳江有個風景秀麗的鶯湖，因此他自稱「鶯湖殷子」，墨上提到的新安試院，是當時設在徽州府城的科舉考試場所。

這錠墨的品質不頂好，以他當時安徽學政的官銜地位，應該不止於此。猜想是因當時太平天國的動亂平息不久，整個徽州在動亂中受到嚴重破壞，各行各業沒來得及恢復，製墨業當然也不例外。

殷兆鏞在官場打滾四十年，經歷很特別。他擔任過內閣六部中的，兵（國防）、禮（教育）、工（建設）、吏（人事銓敘）、戶（財政）等五部的侍郎（次長）。包山包海，有的還當過不只一次，想來必定才華出眾。然而不知何故，卻始終無緣升為任何一部的尚書（部長）。命乎？運乎？

六、王拯重造乾隆御墨

最後來看錠帶有「御」字，但卻不是御墨，也沒有「御賜」作根據，而由文臣所造的

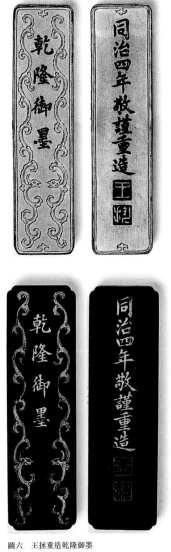

圖六　王拯重造乾隆御墨

正面鏤雙螭拱「乾隆御墨」，背書「同治四年敬謹重造」，下「王」、「拯」印。小墨側凹槽內寫「太素齋法製」，長寬厚 10x2.4x1 公分，重 38 公克；大墨側寫「徽州胡開文製」，長寬厚 14x4x1.4 公分重 126 公克。

墨（圖六）。讓人不解的是，他造此墨的動機緣由？

這大小兩式的乾隆御墨，小錠墨漆金，華麗美觀；大錠卻古色古香，樸實雅緻。是位名叫王拯的，以乾隆御墨為藍本，在同治四年（一八六五年）重新製作。這位王拯是何許人？怎敢仿乾隆御墨來加以重製？封建時代，這種事應對不好是有被砍頭風險的！

王拯是廣西柳州人，七歲時因父母雙亡而投靠守寡的姐姐。姐姐以幫人洗衣維持生計，但對他的讀書卻不放鬆。姐姐家後有棵梧桐樹，兩邊各有塊大石條，一塊供姐姐捶衣用，

另一塊就是王拯的石書桌。每天早上天剛亮，姐姐起來洗衣時便叫醒他，跟到石書桌上讀書。

如此勤奮刻苦，終於考上進士。成名後長住北京，還特地請人畫幅姐姐督促他讀書的畫，不忘姐姐教養之恩。他原名錫振，因欽慕宋朝名臣包拯（包公），就改名為王拯。

只是清朝不是宋朝，王拯也當不了包拯。在北京當官二十多年，爬上高階，最終還是因朝廷是非不明，黯然辭官。同治四年他獲准南歸時才五十五歲。猜測此墨所仿的乾隆御墨原件，是朝中大官的臨別贈禮。而在返鄉路經安徽時，他再加以重造。一方面為自己的官場生涯畫下句點；一方面追念百年前的乾隆盛世。至於是否以此誇耀鄉里？估計以他的道德風骨，可能性不大。

皇恩浩蕩的墨現在少見，但符合這種精神的代用品，可永遠消失不了。譬如說，如今許多餐廳都掛有來過的名人與店東的合照、立法委員和議員的賀軸、影藝圈名角的花式簽名、報章雜誌電視臺的美食推薦、網路饕客的部落格、幾顆星的評等，琳瑯滿目，眼花撩亂。

值得高興的是，各行各業如今都出皇帝；然而也有傷腦筋之處，這些新皇帝的品質，不見得比以前的高明，有些反而每下愈況。

6
Chapter

| 第六章 |

清書法四家的墨
——————寄情

由於國人忌諱數字「四」與「死」的諧音相似，前幾年交通部公路總局宣布，新發的汽車牌照裡，將不會出現「四」。如今「四」是多數國人的禁忌數字：醫院電梯裡沒有它，電話號碼不選它，租買房子避免在四樓的，到了餐廳，明明是四位，服務小姐卻偏要說三加一位。

可是在古時候，四卻和吉祥平安等連在一起。隨手拈來：四季平安、四喜臨門、初四接財神、四面佛、人生四大樂事（久旱逢甘雨、他鄉遇故知、洞房花燭夜、金榜提名時）、四維八德、四時美景、文房四寶、四書五經等，不勝枚舉。

此外，我們還喜歡把四個人集合在一起，給個統稱。如戰國四公子（孟嘗君田文、平原君趙勝、信陵君魏無忌、春申君黃歇）；四大美人（貂蟬、西施、楊貴妃、王昭君）；元曲四大家（關漢卿、馬致遠、鄭光祖、白樸）；以及到近代的大陸四人幫（江青、王宏文、張春橋、姚文元）；臺灣綠營的四大天王（呂秀蓮、謝長廷、蘇貞昌、游錫堃）；臺灣歌壇四大天王（周杰倫、王力宏、羅志祥、林俊傑）等。

在清朝中期，有四位書法家享譽大江南北。他們是：翁方綱、劉墉、梁同書、王文治，後世稱他們為「清四家」。這四位都當過官，尤以劉墉在現代最有名。當然，這是拜電視

劇「劉羅鍋」的吹捧。同時也有八位民間人士與他們齊名，就是「揚州八怪」。如今在古董拍賣界，這十二位的書畫作品只要一出現，價格就不斷攀升。譬如說劉墉的一幅近兩公尺長的行書立軸，二〇一三年六月由北京保利拍賣的價格，達人民幣五百七十五萬元（約合臺幣二千八百七十五萬元），令人咋舌。

這清四家的作品當然非一般人財力所能及，不必去想。好在手邊的墨裡，恰有和他們相關的。把玩之餘，不免自我陶醉一番。

▉ 一、翁方綱題銘的「清天成風硯」墨

這錠墨（圖一）非常有意思。初見它的名字，大多數人（包含自己）會唸成「清天・成風・硯・墨」。但通常文章對白裡，只見過「青天」兩字，像包青天，青天大老爺等，可沒見過「清天」的用法。所以，這樣唸對嗎？

確實不對，正確的唸法是「清・天成・風硯・墨」。原因如下：

清乾隆皇帝時，要內務府造辦處仿製漢朝、唐朝、宋朝時候的古硯，每方硯刻上乾隆

所作的詩，六方硯臺一組，用紫檀木盒包裝，來賞賜給王公大臣。其中一方是仿造「宋天成風字硯」，「宋」表示宋朝；「天成」代表它使用的石材、紋理、做工都精心考慮，使做出來的硯臺渾然天成；而「風」則表示硯的形狀像風這個字的外形。所以內務府依此仿製出來的，就叫「仿宋天成風字硯」。現在國立故宮博物院裡，仍收藏有此名的硯臺。

民間製作這錠硯形墨時，想必參考了宮廷這塊仿宋的硯臺，但也不敢把它做得和皇帝的賞賜品完全一樣，因此不好直接套用「仿宋」兩字，於是把這錠墨取名為「清天成風硯」，表示這是大清朝所製，像「天成風字硯」的墨。

這錠硯形墨全身塗漆，大小如成人的手掌。它的正面是墨池和夔龍圖案；另一面上端有「清天成風硯」五字，古樸蒼勁；中間圓面上有「乾隆庚戌年春翁方綱為惺園老人王杰題銘」；兩枚印章分別是墨主人的名字「方綱」與「雨香齋」。側邊沒有資訊顯示製作的墨肆，但相信出自名家。因為整錠墨作工精細，紋飾典雅，堅而挺，黝黑且有光澤。

翁方綱所蓋的「雨香齋」印章，是他在獲得明朝文徵明寫的書卷──蘇東坡的「喜雨亭記」後所刻的，平常不輕易拿出來蓋印。可見他非常重視這題銘。

從墨上題字可知，「清天成風硯」五字，是翁方綱在乾隆庚戌年（五十五年，一七九

○年），為一位惺園老人王杰所題。猜想是王杰在得到乾隆皇帝賞賜的仿宋天成風字硯後，訂製這錠墨來與它相配，並請書法著名的翁方綱題字紀念。這樣看來，惺園老人王杰可不是無名之輩，他是誰？

愛看電視上宮廷連續劇的朋友，想必早就會心一笑。沒錯，他就是在許多有乾隆皇帝作背景的電視劇裡，經常和大奸臣和珅作對的王杰。陝西人，乾隆二十六年殿試狀元的王杰，清廉正直不畏小人。和珅多次想陷害他，都因他從不徇私而抓不到他小辮子。反而是在乾隆皇死後，嘉慶帝派他去主審和珅，終將和珅定罪處死。

這錠墨上標誌的乾隆五十五年，王杰正擔任東閣大學士，是宰相級的官，並主管禮部。

此時翁方綱恰好任禮部侍郎（相當於現在的教育部次長），兩人多有接觸，才會促成這錠墨的題銘。而翁方綱在附筆裡寫上自己全名，也適當表達了以下對上的尊敬。

身為書法家，翁方綱有項加分的本領：就是他眼力特別好，到老都還能寫蠅頭小字。

據說他五十歲後，每年大年初一，都會在此瓜子仁上寫下四個楷字「萬壽無疆」；六十歲後，改寫筆畫少些的「天子萬年」；到了七十歲又改成更少的「天子太平」；最後一年，在寫了幾片瓜仁後，眼睛疲勞模糊，他停筆感嘆自己衰老，不久就去世，享年七十六歲。

好奇的是，他寫那些瓜仁時，可有留下簽名？若有，那可真值錢了，該不會被吃掉吧！

▓ 二、劉墉「如石」墨

這錠劉墉所製的墨呈橢圓柱形（圖二），小巧玲瓏。據說劉墉個子有點高瘦，看來這錠墨和他體形滿相襯的。至於電視劇裡所呈現的他的「羅鍋」（駝背）造型，專家考證應非事實。

墨的正面寫「如石」；背面寫「乾隆乙卯年製」，頂端則有「尺木堂」三字。整錠墨只有文字和印章，沒有任何紋飾邊框和圖案設計花樣，樸素中卻又流露出雍容貴氣，和他當時的身分很配。印章裡的「東武」，是劉墉家鄉山東諸城的古名。尺木堂則是製作此墨的徽州著名墨肆。

這錠墨顯然是強調「如石」兩個字！有什麼特別涵意？

藏墨家周紹良的《蓄墨小言》在介紹此墨時，認為除了像其他人詠墨時常用：「十年如石，一點如漆」裡的「如石」外，還有影射劉墉和他一位能學他筆法，晚年常代他作書的如夫人之意。這位如夫人有個名號「如庵」，而劉墉自己號「石庵」，合起來不就是「如

石」？

但我認為還有另一層更深的涵意：乾隆已卯年是乾隆六十年（一七九五年），劉墉時任上書房總師傅（相當於皇室書院的院長，負責皇子的教育），和王杰以及和珅在朝中經常往來。但他採取和王杰不一樣的態度來對待和珅，基本上是獨善其身，遇到有衝突危險，則用一種滑稽和模稜兩可的態度，不阿附和珅，也不對立。很多電視劇裡，把他這種心態舉止都演了出來。

圖一　翁方綱清天成風硯墨

正面上寫「清天成風硯」，周圍底飾卍字紋，中寫「乾隆庚戌年春翁方綱為惺園老人王杰題銘」，印「方綱」，「雨香齋」，背面上方圓盛水墨池，兩旁夔龍相挺，其下磨墨凹池底端收為雙弧。長寬厚10.4x9x1.8公分，重174公克。

然而劉墉內心深處，恐怕是不以此為然。他曉得只要乾隆皇帝還在，誰都拿和珅沒轍，因此在虛與委蛇之際，他得從內心裡不斷地肯定鼓勵提醒鞭策自己，好熬到和珅垮臺時機的到來。這錠墨以「如石」為名，很可能在表示，也在警惕要求他自己的為人，始終「如石」！

這個看法，還有個旁證。乾隆五十七年，也就是作此墨的三年前，劉墉在送給都御史紀昀（紀曉嵐）的硯臺上，題有：「石理縝密石骨剛，贈都御史寫奏章，此翁此硯真相當」。好一句「石理縝密石骨剛」，雖是贈給紀曉嵐的，何嘗不是他以此自比。

果然到了乾隆帝駕崩之後，嘉慶處置和珅時，官至體仁閣大學士的劉墉，一改模稜兩可的態度，積極參與。不過他並沒有公報私仇、附和當時要嘉慶把和珅處以凌遲大刑的眾意，反而建議說和珅畢竟擔任過先朝大臣，必須為先帝留下面子，請嘉慶帝賜令和珅自盡，留他個全屍，也無形中消弭一場可能的牽連大獄。

劉墉和翁方綱同時在朝廷中當官，又都享有書法盛名，只是兩人書法走的路卻大不相同。劉墉的書法，中年後超脫古人的窠臼，建立自己風格。他用筆飽滿，因此人們根據這個特色，稱他為「濃墨宰相」；而翁方綱刻苦嚴謹，每一筆劃都有考證依據，反被古人套

住了而缺少變化。風格相差如此大，就發生過一段趣事。

話說翁方綱的女婿曾向劉墉學習書法，翁方綱有點酸酸的，就對女婿說：「你去問問你老師，他寫的字，有那一筆是古人的？」這位女婿有點阿呆，真的跑去問了。劉墉這連和珅都拿他無可奈何的人，怎會被難倒？他笑笑回答說：「你回去問一問你老丈人，他寫的那一筆是他自己的？」

◤ 三、梁同書「萬杵膏」墨

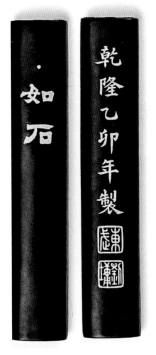

圖二　劉墉如石墨
正面寫墨名，背面寫「乾隆乙卯年製」，方印「東武」、「劉墉」，頂端寫「尺木堂」。長寬厚 9.8x1.8x1.0 公分，重 32 公克。

和劉墉和翁方綱相比，梁同書的曝光率太低了！電視劇裡看不到他，歷史紀載裡也少提到他。原因很簡單：他官做得不夠大。

其實他是有機會做大官的。他父親在乾隆二十八年當上宰相級的東閣大學士。而他在乾隆十七年雖然沒上榜，但皇帝仍賜他進士，並讓他進翰林擔任侍講（備詢為皇帝講解經史的官），顯然對他父子有好感。

然而他父親大學士當上不到一年，不知是否太過緊張操勞，竟然病逝。於是他伴靈柩回浙江錢塘（現在的杭州）老家守喪，從此不再當官。以他當時三十六歲的年齡，如此看得開，實在了不起，終能高壽九十二歲。

這錠「萬杵膏」墨（圖三），頂端兩角內收，墨身塗滿金粉，一面有「錢唐梁山舟製」；另面是「萬杵膏」，比起其他錠墨來，既輕又薄。

梁同書在這錠墨上所署的名，是他的別號「山舟」。這別號的來歷，有點意思：元朝有位當過翰林學士的文人散曲家，叫貫酸齋，西域人，後來辭官隱居在杭州錢唐一帶。梁同書回鄉後，無意中訪得貫酸齋寫的行楷「山舟」兩字，愛不釋手掛在他書房裡，因此得了「山舟先生」的稱號。想來他不只是喜歡貫酸齋的字，更喜歡的是他及早退隱的為人，

用以自勉。

這錠墨包覆著金粉，無法了解墨質好壞。不過它是清朝四大製墨家之一的汪節菴所製，想來不差。周紹良的《蓄墨小言》書裡，也論述了這錠墨。令人驚訝的是，文裡還附上梁同書所寫的墨票（類似墨的說明書），稱讚這款墨用料講究、細緻，握在手裡觸感如玉，黑亮如同鏡子可反光：「萬杵桐華膏，劑以香麝郁。入手圭有棱，光可鑑鬚髮。……」當時梁同書八十歲，也點出這款墨是嘉慶年所造。

梁同書退隱後的日子並不寂寞，像巡臺御史錢琦、隨園老人袁枚、揚州八怪的金農、

圖三　梁同書萬杵膏墨
正面寫「萬杵膏」，另面寫「錢唐梁山舟製」，側面凹槽內寫「汪節菴選」。長寬厚 9.6x2.0x0.8 公分，重 26 公克。

篆刻浙派鼻祖的丁敬等，與他都時有往來。在這些朋友的砥礪下，也創出自己的書法風格。

他曾表示：前人的書帖，是給人看的，不是用來臨摹的，臨摹得再好，又有那筆是自己的呢？這話和前面劉墉反問翁方綱的話一樣。從梁同書存世的書法中，可看出他的字確實有獨特的風格。

四、王文治間臨蘭帖之墨

如同前面三位，王文治也是進士出身，而且還是第三名的探花。他沒能和翁方綱、劉墉一樣做到內閣重臣，也不像梁山舟那樣早早隱退，卻有個稀罕的經歷：當過雲南臨安府（現建水縣）的知府三年，與哈尼、納西、傈僳、彝、傣、苗等許多數民族相處過。想到以前有句俗話：「三年清知府，十萬雪花銀」，不知王文治這位知府是否也沾上了？

當時的臨安府，不僅落後，更糟的是，他去的那幾年，清廷和緬甸開戰。戰爭所須的兵馬、錢糧等補給供應，頓時成為雲南各府縣的巨大負擔。臨安府即使離戰場有點距離，也不例外。王文治有詩說：「羽書日日徵兵急，鳥道家家轉餉難」；有一次他督運軍糧到

前線，當時的雲南可沒像樣的公路，鳥道（崎嶇小徑）加上瘴氣和惡劣的衛生環境，讓他染上痢疾，吃盡苦頭，差點沒命。這一切對他這位不久前還在擔任翰林，毫無地方官經驗的文人來講，衝擊實在太大。

對緬甸戰事不利，前後兩任雲貴總督得罪而死，讓雲南的高官都繃緊神經，隨時要找替罪羔羊。不巧當時臨安府的屬縣發生錢糧虧空，由北京空降來的王文治卻不知情，新任的巡撫馬上彈劾他失職。好在乾隆對他還算留情，只降級處分。然而遭此意外打擊的王文

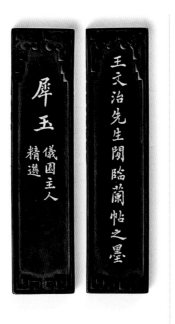

圖四　王文治先生閒臨蘭帖之墨

正面墨名，背面寫「犀玉　儀園主人精選」，兩側分寫「五石頂煙」、「乾隆癸亥年汪節菴監製」。長寬厚 11.5x2.8x1.1 公分，重 54 公克。

治，想到今後仕途會更加艱難，乾脆告病辭官回鄉鎮江。十萬雪花銀，拋諸腦後吧！回鄉後蓋了棟小樓，取名「夢樓」。不知是否比喻「南柯一夢」？「夢樓」從此成了他的外號，三十九歲的他不再復出，開始後半生的自在生涯。

圖四的墨，看得出是位儀園主人訂製送給王文治的，因為墨上用尊稱「王文治先生」。

儀園主人為了強調他精選的這錠墨的品質，還特別題上「犀玉」兩字，表示此墨「紋如犀潤如玉」，即紋路渾然天成如犀牛角，又溫潤如玉。

儀園主人是誰？他為何送墨給王文治？顯然是因為他欣賞佩服感謝王文治臨摹出的王羲之的《蘭亭序》帖。據當時人記載，王文治在二十幾歲到北京，還沒考上進士前，就已經因他善於臨摹《蘭亭序》帖而聞名士林。奉派出使流求（現今沖繩）的大臣因此邀請他隨行，出了趟國，船還遇風浪差點讓他淹死！稍值得安慰的是，流求、韓國、日本從此都愛好收藏他的字！

之前我們看到梁同書對臨摹古人書帖的負面看法，但在王文治這位探花身上，顯然不適用。因為他已從臨摹蘭帖中走出自己的路。他運筆輕柔，喜用淡墨；相對於劉墉這位「濃墨宰相」，當時的人就給他「淡墨探花」的美稱。王文治的書法，據說連梁同書有時也自

嘆不如。

▶ 五、小結

原本是書本上才有的古人，在看到他們的書法、把玩和他們相關的墨後，突然覺得親近不少；不再是冷冰冰的筆畫，字裡行間好像會跳出他們的性格、風度，甚至走路的樣子。

想想古時候的讀書人，雖然得十年寒窗，朝夕練字，過著墨不磨不磨的日子，但起碼他們留下些筆墨文玩珍趣等，引發後人思古幽情。倒是我們現代人人自磨的日子，生活在3C時代，有鍵盤、滑鼠、觸控螢幕，再也不用去講究字體風格，再也不須要張羅文房風雅，每個人的著作書體都千篇一律，更不會留下帶有個人品味的文房用品。相較之下，是我們賺到了方便，還是古人保有了自我？

王文治有點國際交流的命，前面提過他曾隨同出使流求，參與緬甸戰事，退隱後，他依然有時會和來進貢的使節應酬唱和。那時有位從安南（即越南，古時也稱交趾）來朝貢的阮輝　，是安南的探花，在登臨洞庭湖的岳陽樓後曾有詩作，其中兩句：「霧借山光吞去鳥，客從鏡上數歸漁」，王文治覺得頗有新意，也激起他賦詩：

淡雲微雨朝鮮使，去鳥歸漁交趾才。我是中朝舊供奉，江湖白髮首重回。

詩中透露了曾有位朝鮮使節的詩裡，出現過「淡雲微雨」的詞句，現在又有交趾才子的「去鳥歸魚」，引發他這位「中朝舊供奉」不吐不快。只是淡雲微雨也好，去鳥歸漁也好，都得讓王文治最後一句裡的「江湖白髮」給一筆勾銷！

7
Chapter

| 第七章 |

唐玄宗與龍香劑墨
————— 造神

漢唐盛世，一般以漢武帝、唐太宗為代表人物。但唐玄宗（又稱唐明皇）李隆基無疑也有他鮮明凸出的一面。他從武則天之後的混沌局面裡，清除武氏、韋后家族，穩固大唐天下，建立起可比美唐太宗「貞觀之治」的「開元之治」。執政四十四年（其中開元時期三十年），超過唐太宗的二十三年，接近漢武帝的五十四年。

然而晚年因寵幸楊貴妃，重用楊國忠、安祿山，引發安史之亂，重傷大唐元氣，從此跌入衰退，晚節不保。跟唐太宗晚年涉及奢靡和信服丹藥，以及漢武帝晚年的巫蠱之禍比起來，更為荒唐。

相對於政治上的表現，唐玄宗在藝術領域裡就可愛多了。古典戲曲裡熟知的「梨園」，就始於他。玄宗會彈琵琶、打羯鼓，操二胡、笛子等樂器，還曾作曲如《霓裳羽衣曲》、《小破陣樂》等一百多首。每逢梨園演出，他往往坐在前面打羯鼓，興起時還會粉墨登場扮丑角，所以至今梨園奉他為祖師爺。想像一下，如果一位現代的國家領導人公餘時會作曲、演奏各種樂器、還會扮小丑，是不是很酷！

他的書法也受到後世書法家推崇，留傳下來的有《鶺鴒頌》、泰山岱頂上的《紀泰山銘》摩崖刻石；以及在西安碑林裡保存的《石臺孝經》碑石，上面有他以隸書、楷書和行書所

圖一　詹文川製龍賓墨

四角折，正面橫寫墨名，下嵌米珠，再下圓框內鏤團龍；
另面橫寫「貢煙」，下楷書「玄宗皇帝御案上墨曰龍香
劑……上神之乃以墨分賜掌文官」，小印「文川」，側凹
槽內寫「乾隆癸未年」。長寬厚 11.5x2.7x1.5 公分，重 54
公克。

寫的文字。可惜的是，不知他當時所用的墨為何。

唐玄宗與墨有一段美麗的邂逅。根據零散在典籍裏的資料，可證明他曾經製墨，並改良配方加強香味；他把墨命名為「龍香劑」，後世也採用而衍伸出一系列產品；他的墨曾被用來塑造神話，塑造他天命所歸的形象，因此他可說是墨被人格化的創始者。這一切都可從手邊一錠墨（圖一）談起。

一、詹文川製龍賓墨

這錠墨光滑亮潔、煙粉細密、膠質清純、工藝精湛、造型樸素大方，是上好佳品。

所標誌的貢煙兩字，表示製作墨所用的原料煙炱（ㄊㄞ，煙氣凝結成的黑色粉塵），是上好供進貢用的。只是，製墨者是誰？製作年分真的是在乾隆癸未年（二十八年，西元一七六三年）嗎？

要探討這錠墨的來歷，墨面印章裡的「文川」兩字是線索，但還不夠。所幸已逝的藏墨大家周紹良在《清墨談叢》書裡記載，他有件與此墨大致相仿的收藏品（如圖二）。除了是扁方形、未嵌米珠、沒寫貢煙兩字，也沒有側邊凹槽和其內的銘文「乾隆癸未年」外，別的部分完全相同。所以我們可依他書裡的介紹來推論：這錠墨的製作者，是徽州婺源的詹文川。

周紹良和另一藏墨家巢章甫都認為：詹文川應是清朝前期或更早的人。因此墨上所標示的製作年分，可能不假。加上這種在側邊凹槽內寫上製作年分的設計，是清朝早期製墨常見的，更加強了此製作年分的可靠性。

圖二　貞家墨（仿品）
長寬厚 22.5x7.3x3.2 公分，重 488 公克。

原墨側面註明了製作年代，但《清墨談叢》所載之詹文川龍賓墨（拓本）卻沒有。此外，

周紹良書裡也提到他那錠墨的「工藝粗陋」。因此令人困惑，詹文川為何要製兩錠形狀和

品質有別、意義卻相同的墨呢？

猜想第二錠墨的原始版跟第一錠同樣，品質好且側邊標有年分。兩者都可能是，詹文

川所製套墨「龍賓十二」裡的失群成員。這套墨推出後想必反應不錯，於是詹文川墨肆的

後人便搭便車，推出的平價商品，供市井小民和學生採用。

由於身為市售品，銷售量大，導致每隔一段時間得再做一批。為了省事不再刻記載製

作年分的邊模，乾脆捨棄不用；另外考量平價商品的成本，原料自然不是「貢煙」這種好

料，也不須米珠、漆衣這些裝飾講究，就製出這樣工藝粗陋的墨。

▌二、唐玄宗與墨精：龍賓之會

這兩錠墨上記載了唐玄宗與墨的一段掌故：唐玄宗的御桌上有錠名為「龍香劑」的墨。

一天，玄宗看到墨上有小道士像蒼蠅般遊走，就叱責他。沒想到他卻高呼萬歲，稟奏說他是「墨精」，叫「墨松使者」，並說世間有文筆的人（的墨上面）都有（像他一樣的）「龍賓十二」。唐玄宗覺得很神奇，於是把「龍香劑」墨分賜給掌理文章的官員。（玄宗皇帝御案上墨曰龍香劑，一日墨上有小道士如蠅行，上叱之，呼萬歲奏曰：臣墨之精，墨松使者，世人有文章者皆有龍賓十二，上神之，乃以墨分賜掌文官。）

怎麼樣，墨裡有墨精，會跳出來以小道士形象說話，夠傳奇夠炫吧！這段文字傳達了幾個訊息：

1. 講到唐玄宗時，都以全銜稱呼，暗示這是他在位時發生的事。

2. 玄宗桌上的墨，當時已知叫「龍香劑」。但誰製作的？不清楚。

3. 小道士在回答玄宗叱責時，用了臣字，符合玄宗當時在位的講法。

4. 小道士又說「世人有文章者皆有龍賓十二」，表示他的出現，是來自於墨的普遍法則，世人有文章者都會碰到。意思叫唐玄宗不要大驚小怪，無形之中也暗示這墨不特別。

5. 宮裡的龍香劑墨還不少，唐玄宗才能把這款墨分賜掌文官。

6. 話裡冒出的「龍賓十二」，非常突兀。不知是一樣東西，還是十二樣？

7. 龍賓該如何解釋？事情發生在何時何地？全篇給人印象是交代不清。

整件事雖稀奇古怪，但卻不是詹文川墨肆的八卦或狗腿之舉。因為他是根據古書而轉錄在墨上面的。有兩本古書以簡潔的文字記載了此事，情節大致相同。但若詳究其文字和語氣，兩書卻有很大的出入。

其一是唐朝人馮贄所寫的《雲仙雜記‧陶家瓶餘事》，在「黑松使者」項下的記載。該書所寫與墨上面的幾乎一致，只有些語助詞方面的差異，因此我們在此不加以引述。有興趣者可直接到網路上找來看。

只是馮贄的生平毫無細節可考，《雲仙雜記》所引用各故事的書目，也是歷代史志裡看不到的；加上所記載的相關年號往往前後顛倒矛盾，歷代學者很早就認為它是後人寫的偽書，根本沒有馮贄這個人。或即使有，他也沒寫過這本書。這樣看來，唐玄宗與墨交往的這段往事是否就完全不可信呢？

■ 三、開寶遺事

幸好還有另一則比較經得起推敲的出處。是清朝乾隆時，儲大文所編撰的《山西通志》裡，所引用的《開寶遺事》中的記載。儲大文是康熙六十年進士，曾任翰林院編修。他所引述的記載的可信度，比前書要來得高。

這篇記載透露出更細膩，更豐富的訊息：唐中宗景龍初年，唐明皇任職潞州別駕（今山西長治市一帶副首長）。有天靠著桌子，卻看到墨上有個小道士像蒼蠅般遊走。明皇叱責他，他就拜呼「萬歲」並且說：「小臣是披黑衣的使者，是墨精，也是龍賓啊！」明皇叫祕書把墨收好，等到當上皇帝後，還不時拿給一些文學侍從之臣看，說墨的名字叫龍香

劑。（景龍初，明皇為潞州別駕。一日，據案見墨上有小道士，如蠅而行。上叱之，即拜呼「萬歲」曰：「臣黑衣使者，墨之精，龍賓也。」帝命掌記珍藏。即登位，猶取示詞臣，名「龍香劑」。）

跟《雲仙雜記》所講的比較，在人、物、時、地、話語，及事情發生的經過上，這篇記載都更明確，並透露出更多更細更可玩味的資訊：

1. 它精準指出事情發生在唐中宗景龍（七○七年九月至七一○年六月）初。

2. 它明白表示，唐玄宗當時還沒登基，而是在潞州出任別駕一職。

3. 當時玄宗還沒登基，小道士卻已稱萬歲和自稱臣。是在暗示預兆什麼？

4. 小道士說自己是墨精，是龍賓，也就是龍的客人。在暗示誰是龍嗎？

5. 小道士沒說「世人有文章者皆有龍賓十二」，口氣裡顯露出他這個黑衣使者／墨之精／龍賓，是伴隨著那錠墨的尊貴而生，其他墨上不會有。

6. 玄宗因而特別珍視那錠墨，叫隨從把它收好，不再用它寫字。

7. 玄宗登基後還常常炫耀墨給文人大臣看，有如印證小道士說的正確。

8. 玄宗在那時才命名「龍香劑」，寓意墨跟他這位真龍天子間的關係。

9. 玄宗並沒有把墨賞給掌文官。可推論這墨稀少，不是大量採購來的。

由此可見，《山西通志》整篇記載從邏輯上講相當完整，前後環環相扣，都在表達一個訊息：在玄宗還是潞州別駕時，他桌上一錠與他有關係的墨上，出現了神跡，擺明了他是天子。如果當時這神跡就流傳出去，可是要殺頭的。因此玄宗叫祕書收好這錠墨，一直到他當皇帝後才拿出來給文臣看，印證他是天意所歸。此時才幫墨取了個寓意豐富的名字，叫「龍香劑」。

這樣看來，潞州別駕桌上的墨，是關鍵所在。它引出小道士，說出萬歲和臣的字眼，讓玄宗珍藏它以供日後印證，又得玄宗命名。它跟其他的墨有什麼不同？跟玄宗有什麼特別親近的關係？有可能是玄宗親手製作的嗎？

四、龍游潞州

要充分說明玄宗與這錠墨的交集，得先回顧一下他的生平，以及在他登上大位之前的時空背景。

玄宗李隆基於西元六八五年生於洛陽，是唐睿宗李旦庶出的第三個兒子。當時他的祖母，也就是皇太后武則天，掌握朝政大權，並大力拉拔她娘家的武氏家族。玄宗父親之能當上皇帝，是因前任的唐中宗李顯（玄宗的三伯父）說錯了幾句話，只當了五十五天皇帝，就被武則天廢掉，因此睿宗在皇位上戰戰兢兢。即使如此，西元六九○年武則天仍自行稱帝，並改國號大周。李旦被廢後，在武則天家族和酷吏的環伺下，一家人朝不保夕，憂患恐懼。

西元七○五年正月，武則天八十六歲時，宰相張柬之等發動政變，逼退武則天，迎立前唐中宗李顯復位。這年李隆基二十一歲，沒來得及參加政變。情況雖似好轉，但唐中宗生性懦弱糊塗，政權被皇后韋氏、女兒安樂公主及女婿武崇訓的武氏家族把持。更複雜的是，韋后和安樂公主都想效法武則天當女皇帝，武氏家族當然在旁推波助瀾。於是當過皇

帝的李旦一家人，又成為猜忌和打擊的對象。

在這種情況下，西元七○八年，二十四歲的李隆基由京城長安的臨淄王兼衛尉少卿（官四品）身分，被降調到山西的潞州任別駕，官位五品。遠離權力中心，閒職不管事。

換作別人可能心有不平，但對李隆基而言，離開政治氣壓低沉的長安，可就如脫離牢籠。當時潞州首府上黨，多年來都是全國製墨的一大重心，所生產的「潞墨」，名聲遠播。數百年墨業的興旺，引來多少文人墨客為之折腰。譬如有位張司馬贈送潞州上黨墨給名震天下的大詩人李白，李白特別要童僕用錦囊裝著、懷在袖裡，說是要等去到書法名地會稽山蘭亭揮毫時，才拿出來盡興使用【註1】。

於是在墨業發達，商賈雲集的潞州，他結交了一批死黨，成為他日後奪權的核心幹部。

也就在這裡，他與墨結緣，導出前面所說的故事。

五、潞州製墨

李隆基到了潞州，相信以他的多才多藝及浪漫天性，自然會試製幾塊墨作為紀念品，

就好像如今我們到了鶯歌，不免坐下來捏個陶坯一樣。而在他製墨之餘，如何講求改善配方，使墨更香更好，進而炫耀賣弄，進而結交能人志士，以他的天性，那就更不在話下。

這個論點，古書裡已有旁證。明朝王象晉所著的《群芳譜》裡，就清楚記載唐玄宗用芙蓉（荷）花汁調香粉來製墨【註2】。王象晉是明萬曆三十二年（西元一六〇四年）進士，嚴謹而正派，曾因拒絕壞蛋大宦官魏忠賢的拉攏，導致與他哥哥雙雙被迫辭官回山東老家。回家後他率領僕人經營園圃，親身培育花木，試種農作。隨後把耕作經驗和博覽古書所收集的相關資料，費時十多年寫成四十多萬字的《群芳譜》，記載植物達四百多種。每種植物他都詳細敘述它的形態特徵、栽培方法、實用性、相關典故和藝文佳話。

雖然王象晉與唐玄宗相隔約九百年，但以其學識人品處世，可以相信他的記載有依據，可信度高。而把荷花汁拿來調香粉，做為墨的配料，所得成品自然香郁。因此可推論李隆基會喜愛他的墨，放在案頭把玩。

帶有荷花汁香的墨，想必容易引來蒼蠅光顧。這該是前面故事裡小道士出現的靈感來源。故事裡對小道士在墨上的描述是「如蠅而行」和「如蠅行上」。那這錠能讓蒼蠅在上面面遊走的墨，大致是什麼樣子？

現存的唐代墨，有日本奈良東大寺正倉院所藏，標記為唐玄宗開元四年（西元七一六年）的貞家墨，可能是當時日本的遣唐使帶回去的。墨的形狀如小船，長寬厚是二九・六、四・九、一・九公分，相當可觀。這還是在經過一千多年水分蒸發後的尺寸。這錠墨正倉院很少展示，在此只好轉列一錠後世仿造，並偽稱是明朝程君房所製者（圖二）。墨呈牛舌形，比正倉院所藏的小。

▋ 六、墨助登基

現代應沒有人會相信，如蒼蠅般的小道人會說話。但當時為何會流傳這樣的故事？是誰精心炮製的？又有什麼樣的動機？

事實上，當時圍繞唐玄宗李隆基的類似神話還不只這椿。《山西通志》另有一則他在潞州時的神跡：蝸牛在他臥室牆上排成「天子」字樣，塗去了，次日又來，連續三天；再加上《舊唐書・玄宗本記》裡也提到，他在潞州算命時，算命用的蓍草竟然豎立起來而不倒下；又有黃龍白日升天、紫雲在上等祥瑞徵兆。都令人不禁懷疑，這後面是不是有什麼

特別目的？

有種說法，李隆基雖是顯貴的皇親國戚，但論輩排班，他離皇帝大位還有段距離，他的皇位是靠自己努力，政變奪權而來的。過程中，假藉天命營造輿論，從而凝聚聲勢降服人心，在那民智未開、迷信當道的社會，是有用的。因此把他墨上的香味所招來的蒼蠅，轉說成小道士，再加油添醋，製造一段天命所歸的對話，還真是他奪權行動裡，眾多造神運動的高招。

前面提過，唐中宗韋后家族等猜忌李隆基當過皇帝的爸爸李旦，因而將李隆基外放到潞州。但隨著唐中宗很快過世（一說被韋后毒死），政情頓然緊張。韋后為了避人口舌，雖然馬上就立幼子為帝，但趁機攝政掌權、安插親信，調軍入長安，並封鎖唐朝相王李旦的府邸，名為保護，實際上軟禁監管。

李隆基警覺到時機危急，祕密部署並結盟他的姑姑——充滿野心的太平公主，在唐中宗死後第二十天發動政變，一舉鏟除韋后、安樂公主與武氏集團，擁立父親，自身也因功被立為太子。並在兩年後得他父親禪位，成為天子。

只是此時他皇帝的地位仍不穩，太上皇並沒有完全放權，對他也不滿，甚至想叫他離

開京城出巡邊疆，隨後廢除他。另外因他不是嫡長子，比他有資格接班的大有人在，於是野心勃勃的太平公主就利用這點，不時在太上皇面前中傷他，陰謀布局要把他拉下馬。

估計就在這段期間，李隆基的謀士為鞏固他的支持者、震懾反對者、中立游離分子、爭取向心者，精心為他炮製了包含龍香劑墨的天意神跡，說他就是真命天子，成功打了場宣傳戰。

這個故事的編排，有幾方面還真巧富心思：

1. 墨裡有小道士（而非和尚），呼應唐朝李氏自稱道家老子後代的身分。
2. 當時他還是潞州別駕，墨精小道士就稱他「萬歲」，預告他的未來。
3. 小道士自稱「龍賓」，顯然是李隆基這條真龍製的墨所引來的貴賓。別人做的墨即使再大再美，門都沒有。

說法用字淺顯易懂，又帶神奇性質。在那種年代，還真能愚民惑眾，達到造神的目的。

但為什麼這些天意神跡都發生在潞州？而不是在決戰地點的長安？沒別的，因為潞州

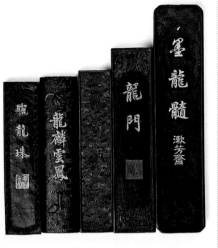

圖三　驪龍珠、龍鱗雲鳳、蒼龍液、龍門、墨龍髓墨

圖四　松滋侯、黑松使者墨

離長安遠，發生在那兒的事，一時之間難以求證。等到大功告成登基變成天子，更不會有人敢去追根究柢。

唐玄宗西元七一三年七月，也就是他當皇帝十一個月後，再度發動政變，逼得他父親太上皇李旦澈底放棄權力、與他作對的太平公主上吊自殺，黨羽一一鏟除，從此大權在握，

做個名副其實的皇帝，這錠他手製的墨和相關的文宣造神可真與有榮焉。也難怪《天寶遺事》會紀錄下他登上皇位之後，將手製的墨給群臣看，並為墨取名龍香劑，以印證他的成功，讓群臣驚豔。而他手製的墨當然不會多，不可能送給群臣。

▍七、墨業新篇

意外的是，這段墨上神蹟的文宣竟無心插柳，為製墨業開創新局。其一是因唐玄宗將他製的墨命名為「龍香劑」，開創了墨名用「龍」字的先例。後代製墨業攀龍附鳳，牽引出一系列以「龍香劑」或「龍香」為名，或名字裡帶龍字的墨；其二則是因小道士的出現，讓墨得以人格化，後人也跟著有樣學樣，賦予墨更多別名，豐富了墨名變化和相關的藝文佳話。

宋神宗年間有大製墨家張遇，用油煙，加入龍腦（中藥稱冰片）、麝香、金箔等成分，製出進貢的御墨，也叫「龍香劑」。不同的是，此時墨料配方已看不到芙蓉（荷）花汁。

應是它有季節性，又不方便久藏。

到了元朝，蘇州墨工吳善、江蘇宜興墨工李文遠、江西墨工朱萬初等，也都製有龍香墨供作御墨。大畫家倪瓚有詩稱讚李文遠的墨，並指出他的墨已改用桐花煙──以桐花和桐木為原料所燒製的煙，而非傳統的松煙【註3】。

到了明清兩朝，宮廷專為皇室製作的墨，多標上「龍香」。例如現藏北京故宮博物院，明朝宣德元年製的龍香御墨，它代表用料精選，製作嚴謹。至於民間製墨，當然也喜愛這個名字，並且製出其他帶有龍字的墨，如驪龍珠、龍鱗雲鳳、蒼龍液、龍門、墨龍髓等（圖三），美不勝收。

而小道士和他說的幾個名詞：黑松使者、墨精、龍賓等，表明了它們與墨的親密對等關係。後世製墨也就借用作為各式墨的別名。此外，有更多人受到玄宗這個故事的啟發，為墨造出更多人格化的名稱，如松滋侯、青松子、陳玄、玄香太守等，拉近墨與文人的距離，豐富文人對墨的吟詠（圖四）。

▌八、小結

基於此，我們可把唐玄宗與墨的一些被時光所湮沒的事蹟，及其對後世製墨業的影響，

串整如下：

1. 唐玄宗曾製墨，且將成品放在書桌上把玩使用。

2. 他自製墨的成品不多，因此相當珍惜。

3. 所製墨曾被用來假託天意，以利登基或坐穩帝位。

4. 他為墨命名的「龍香劑」，開創出後世的系列墨品。

5. 假小道士之言把墨人格化，從此帶出許多墨的別名，對豐富墨業及日後的發展，著有貢獻。

藉著揭開這段被塵封的往事，讓我們對晚年蕭瑟的唐明皇，可再寄以欽佩的眼光。也感謝他當年的無心或有心，日後對製墨業所造成的深遠貢獻。

明朝大文學家馮夢龍在《警世通言‧李謫仙醉草嚇蠻書》文章裡有段話，描寫唐玄宗時詩仙李白因通曉番文，在玄宗面前，讓宰相楊國忠為他捧硯，大宦官高力士為他脫靴，趁著酒興暢寫詔書【註4】。馮夢龍特別描述當時所用的墨，就是「龍香墨」。遺憾的是，名

傳千古的龍香墨最後還是得隨著皇朝不再而功成身退，化為歷史的一段佳話、收藏界的瑰寶。

註1：李白《詩酬張司馬贈墨》：

上黨碧松煙，夷陵丹砂末。

蘭麝凝珍墨，精光堪乃掇。

黃頭奴子雙鴉鬢，錦囊養之懷袖間。

今日贈余蘭亭去，興來洒筆會稽山。

註2：唐明皇以芙蓉花汁調香粉，作御墨，曰「龍香劑」。（當時荷花別稱芙蓉花）。

註3：義興李文遠，墨法似潘衡。麋角膠偏勝，桐花煙更清。

紫雲腴泛泛，玄璧理庚庚。安得龍香劑，霜枝寫月明。

註4：天子命設七寶床於御座之旁，取于闐白玉硯，象管兔毫筆，獨草龍香墨，五色金花箋，排列停當，賜李白近御榻前，

坐錦墩草詔⋯⋯

8
Chapter

第八章

見證明朝覆亡的貢墨
———————— 無常

西元一九一一年的辛亥革命，不僅推翻滿清王朝，終結了兩千多年的帝王專制，連帶也讓歷史悠久的製墨業遭到重擊。有兩類墨從此走進歷史：分別是御墨和貢墨。它們都是供皇帝用的，差別在御墨原是由宮廷內務府承作，或是外包給徽州的墨肆製作。一般而言，產量少些，流通在世的真品更少。

貢墨則分兩類：一是例貢，由朝廷向產墨地攤派徵收，再由當地官府一年分幾次解送朝廷。如清朝時，徽州每年固定得上貢三次徽墨：春貢、萬歲貢以及年貢。例貢墨一般只在正面題上歌功頌德的詞語，如：太平雨露，光被四表，萬年有道，天保九如等，且不須在墨上註明製作者的名稱，以及製作年分。但事情總有例外，有些墨肆看準了這類墨廣受歡迎，乃打上自家名號多造些，送到市場上來高價出售，既得名又獲利。

「光被四表」墨（圖一），就屬這一類。光被四表，出自《尚書‧堯典》：「光被四表，格於上下。」用來形容君王的盛德善行，遠播四方。墨的側邊標註「徽城汪節菴造」，正凸顯它出自名家，有利銷售。

這錠墨的背面，滿布祥雲紋飾，錯綜有序，生動自然，輝映主題墨名。它表示光來自於天，有流雲相襯。墨正面上方嵌顆米珠（米粒大的珍珠），流露高貴之氣。另在墨的頂端，

圖一　汪節菴造「光被四表」貢墨
長寬厚 11.8x2.9x1 公分，重 60 公克。

標示有「超頂煙」，表示它的選料很精。整錠墨肌理勻稱，煙細膠清，光滑潤澤，不愧是名家的貢墨級產品。

另一類貢墨則是王公大臣委由名家製作，然後擇時進貢給皇上。它的特徵是墨上一定有個「臣」字，有些墨上甚至出現兩個，但稀有少見。本來御墨和例貢墨的數量盡夠皇帝用了，然而臣下要表示忠心，或想討皇上歡心，送金玉珠寶太俗氣（不是貪官也送不起），送墨反倒不失風雅，而且花費不會太貴。且皇上若取用了，在翰墨之餘略加把玩時，看到

墨上的名字，關愛的眼神很可能隨之而來，何樂不為？

因此大臣貢墨的製作，會比其他類的墨來得精細華麗，形制圖案也多加講究。再加上用料之精，錘鍊之深，更是出類拔萃。在在都希望能引起皇上的注意、歡心和垂憐。

現存刻有大臣名字的貢墨，多是清朝所製。清朝康熙皇帝時，由大臣張英所貢的「魚戲蓮」墨，以及郎廷極進貢的「天文垂曜」墨（圖二）。兩錠墨形制差不多，正面是歌頌文字或加大臣名，背面有相應圖案。郎廷極的名字則是寫在側邊，並附上其官銜為「漕運總督臣郎廷極恭進」。這兩錠墨基本上還算樸實，沒多鋪陳，反映出康熙不重奢華的風氣。

（當然也有一個可能是，這些墨並非原製或原模後製，而是後仿品。）

無論是御墨還是貢墨，既與皇帝有關，就有些故事、軼事、趣事，乃至憾事可談。以下來看一錠明朝流傳，故事性十足的貢墨。

一、田弘遇貢墨

大臣署名進貢墨給皇帝，起源應該甚早，但目前看得到的，最早來自明朝，而且只有

一錠。其他的不知是因為年代久遠未能保存下來？還是當年仍不夠流行，進貢的不多所致？

這錠僅存的，就是田弘遇貢墨，現藏北京故宮博物院。若非碰到特展，平日也難一見。還好在一些講到墨的專書，如《中國文房四寶全集1——墨》（北京故宮博物院張淑芬主編），載有此墨的相片。該書共列出八十二錠明朝的墨，但只有這錠墨清楚載明是由大臣具全名所進貢，可見其稀有珍貴。

這錠名為「墨寶」的墨是牛舌形（形制可參見一七一頁之後仿品），約當現今智慧型手機的大小，比例稱手可愛。四周薄而向中間隆起，弧度均勻柔順。墨除了有一面以楷書

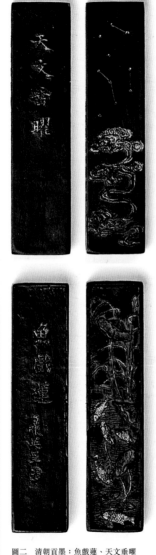

圖二　清朝貢墨：魚戲蓮、天文垂曜
長寬厚 9.7x2.3x1.1 公分，重 34 公克。

寫「墨寶」兩個大字，另一面上方是「進」字，右下方為「臣田弘遇」四個小字。表示這是大臣田弘遇所進貢的。墨上原來塗滿金粉。可惜因年代久遠，多已剝落。雖無復昔日風華，仍不失雍容高貴。

墨的正背面之裝飾紋樣也很特別，它是種略微凸起的渦狀臥蠶紋，兩面各有約百個。每一個的線條都明顯流暢，生動自然，像初生的小蠶蜷臥在墨上。整體而言，這錠墨氣韻天成，質堅孤挺。表面光滑細膩、光澤盎然。張淑芬女士在書裡稱讚它「……紋飾古樸，工藝精湛，為世所罕見的珍品。」絲毫不誇張。

由於此墨製作精細且保存良好，雖有些歲月造成的冰裂紋，卻沒有任何殘缺崩壞。以歷經近四百年風霜的手製古物來說，十分難得。這足以推論它出自名家，可惜墨上找不到它的製作年代和製作者標記。那憑什麼說它是明朝的，是近四百年前的古墨呢？這就得從墨上的「臣田弘遇」來探討了。

二、因女而貴的丘八

田弘遇本來是個無名之輩，之所以會登上歷史舞臺，有點可笑，是靠女兒田貴妃，也就是明思宗（俗稱崇禎皇帝）朱由檢的寵妃。明史裡對他的記載是「好俠遊，為輕俠」，也就是交遊廣闊，喜歡擺排場、當大哥。他原籍陝西，後來在江蘇揚州任千總，是個中下級軍官。揚州因地處大運河要衝，是千年繁華之都，聲色犬馬，燈紅酒綠。田弘遇冶遊之餘，與演藝傳播（當時叫倡優）界的吳氏勾搭上了，於明神宗萬曆三十九年（西元一六一一年）生下田秀英。現今揚州東關街還有條著名的田家巷，據說就是當年田家所在之處。

田秀英從小聰明可愛，跟著媽媽學音樂舞蹈，還進琴棋書畫等才藝班，樣樣學樣樣通。眼看要步媽媽後塵，進演藝圈變搖錢樹時，沒想到田弘遇突然被調到北京擔任錦衣衛指揮，一家人的命運，從此發生大變化。

明熹宗天啟七年（西元一六二七年），皇帝朱由校唯一的弟弟信王朱由檢年滿十八歲，要選妃成家。當時明朝為怕外戚得勢，后妃都選自沒權勢的中等家庭，田秀英因緣際會，被選為信王妾。而選秀第一名當上王妃的周氏，也出身軍人家庭，她父親周奎當時是城南兵馬司副指揮，算是田弘遇的同行。

本來作為藩王（清朝時叫親王）的妾的父親，是沒太大好處的。但俗語說，運氣來了，

門板也擋不住。田秀英選上信王妾後沒多久的同年八月，那位只喜歡做木匠的明熹宗朱由

校駕崩了！他在位七年，離世時才二十三歲，沒有任何子嗣。於是年青的信王因血緣最近

而接班，繼位為崇禎皇帝。一人得道，雞犬升天，王妃周氏封后，田秀英也因才貌雙全，

深獲崇禎喜愛，被封為貴妃。田弘遇則父以女貴，晉身為國丈，被封為左都督。

這是個在明太祖時就設置的榮譽軍職，官居一品，類似現今的一級（四星）上將，不

掌實權，但卻是武臣的最高位，在北京城裡夠他風光的了！隨後他在任上享受榮華富貴，

甚至運氣好趕在李自成攻下北京前病死，時為崇禎十六年（西元一六四三年）底，逃過被

李自成軍的逼財拷打。而此墨必是在他生前所貢，故前面說這錠墨有近四百年歷史，應該

不差。

　　只是田弘遇一介武夫，靠著裙帶關係，竟然天上掉下來大禮。從此享樂就好，為什麼

要附庸風雅送墨給崇禎皇帝呢？他圖的是啥？他是單送這份墨，還是有其他更大更重的禮，

此墨只是份附帶品？

三、南海酬香豐收，順道訂製墨

明朝中後期，武將的地位不高，倍受文臣打壓。重要的軍事行動，也都是文人掛帥，例如大家熟知的袁崇煥與洪承疇等文人督師遼東。這或許導致田弘遇想藉送墨來表示他也通點文墨，自抬身價。然而只是送墨，即使再精美，以他武夫出身喜做大哥的習性，相信是拿不出手的。一定還有其他更貴重更奪目的禮物在他腦海中。墨，只是附帶之物吧。

再來，他送禮給崇禎的原因和企圖應不會單純。前面說過，田弘遇喜交遊、重排場，在北京城裡該免不了奢華鋪張，甚至胡作非為。以崇禎皇帝疑心病重，嚴防大臣的個性，就曾在聽到他的惡行後大發雷霆，把田貴妃叫來狠狠訓斥一番。田貴妃不得不嚴詞告誡老爸要警惕收斂，以免全家波及受害。相信這會是他想要在崇禎面前做點公關的另一動機。

此外，田貴妃受寵，與周皇后的關係就變得很微妙。記載說她偶有恃寵而驕的衝撞。崇禎重禮法，也不太貪女色，因此田貴妃在崇禎十三年還曾被貶出所住的承乾宮，搬到位階較低的啟祥宮去反省思過。心情不好，加上那年八月，她為崇禎帝所生的七皇子產後不久就夭折。使得她從崇禎六年到崇禎十三年，前後七年間所生的四個小孩，皇四子到皇七

子，除皇四子外，都沒活下來。凡此種種，讓田貴妃身心飽受打擊，快速凋零。這一切看在田弘遇眼裡，必然會覺得後臺不穩。為長遠打算，能不設法加強嗎？

崇禎十四年（西元一六四一年），田弘遇獲崇禎帝給假，奉旨到南海，也就是浙江普陀山觀音菩薩的道場，進香祈福，順便也祈求健康日壞的田貴妃得以康復。他打著國丈的旗號，據說隨行千人，浩浩蕩蕩經大運河往返。當時人的筆記說他一路收賄納寵姿，劫財劫色，推測就是在此行經過所熟悉的揚州時，田弘遇透過在地徽商，訂製了這款炫麗非凡、符合他鋪張排場個性，帶有暴發戶味道的貢墨。崇禎十五年六月他回到北京後，連同其他收刮的奇珍異寶、地方名產等伴手禮，一併獻給皇上。

在歷史學家沒找到他的禮單前，無從得知其他禮品。但可以深信的是，即使禮單上洋洋灑灑，但他的真正主打禮品卻不在禮單上。更讓人拍案驚奇的是，這份主打禮品竟然在無意中改變了中國的命運和歷史的發展軌跡。主打禮品在造成意外後黯然隨風消逝，而這錠附件的墨，卻出乎意料存留下來，並成為明朝覆亡的見證者，令人唏噓！

那田弘遇當年的主打禮品又是什麼？

四、衝冠一怒為紅顏的吳三桂

崇禎十五年春，田弘遇在南海進香來回路上，得到一位無恥之徒，也就是當時安徽鳳陽總督馬士英的幫助，買到國色天香，與董小宛、李香君齊名，並稱秦淮八豔之一的陳圓圓。無從得知他當時是想要留給自己，還是獻給皇帝？但就在六月回到北京後不久，女兒田貴妃卻於七月十五日病死了。他痛失愛女傷心之餘，還深有危機感，思忖該如何鞏固自己的地位，重建在皇宮裡的內應奧援？

田弘遇首先想到的是把田貴妃的妹妹、他的幼女田淑英送進宮填補遺缺。可能田淑英容貌才藝都不如姐姐，也可能因崇禎看到妹妹會有悲傷聯想，第一案被打了回票。田弘遇不死心，急忙祭出壓箱寶，把原來或許想留給自己的陳圓圓給推上火線。

根據當時由兵部代呈他上給崇禎帝的奏摺，崇禎十五年十二月二十七日，他進宮報告南海進香之行，以及田貴妃病死後他的心境。估計之後不久，他就把陳圓圓送進宮中了。這位國色天香的絕世美人，才是他進貢崇禎的真正主打禮品。那錠貢墨，是微不足道，附件裡的附件。

以他一介武夫之見，自古英雄難過美人關，崇禎皇帝得了國色天香，才藝不輸田貴妃，又是幼齒（當時剛十九歲）的陳圓圓，還不龍心大悅開懷笑納，從而對他封賞有加？只是當時天下已亂，內有李自成、張獻忠，外則受迫於清兵，烽煙四起，民不聊生，而眾大臣多袖手旁觀，崇禎焦頭爛額。本就不太好女色的他，更無心於此。所以陳圓圓入宮後碰個軟釘子，明眸皓齒無人惜，沒多久就被崇禎退回。田弘遇無奈只得遵旨辦理，又因獻過給皇帝的，不敢納作自己的妾，只能收為養女，另覓良機。果然，歷史的詭譎，是不會放過這位傾國傾城的絕世佳人。

崇禎十六年春，前一年底就繞過山海關入侵的清兵，又到北京城外燒殺擄掠。山海關總兵吳三桂應詔帶兵解圍。他到北京時清兵已退，但崇禎可能是想樹立榜樣，希望其他將領以後奉詔救援京城時都能迅速趕到，於是五月十五日在武英殿賜宴吳三桂，並且賜給他尚方寶劍。一時之間，這位才三十出頭，卻控有精兵猛將的吳三桂，成為各方爭相拉攏的對象。

在他返回山海關駐地前，田弘遇抓住機會請他到家裡欣賞自家歌舞團的演出。吳三桂欣然赴宴，演到一半，千嬌百媚的陳圓圓婉轉登場。這一下，天雷勾動地火，吳三桂當下

就要定了陳圓圓，卻因一時無法把她帶回山海關（可能是因有據稱善妒的大老婆張氏在，沒疏通好前不敢冒失帶回），只得讓陳圓圓暫留北京。就這樣陰錯陽差，導致次年李自成攻陷北京時，陳圓圓來不及逃出被俘。從此演出吳三桂與李自成的恩怨情仇（金庸的小說《鹿鼎記》裡有精彩誇張的描述），以及「慟哭六軍皆縞素，衝冠一怒為紅顏」的不朽大戲；並造成清軍漁翁得利占領中國，吳三桂則成為漢奸的代名詞，永不得翻身。這一切都是田弘遇當初構思運用陳圓圓時，萬萬想不到的吧！而這錠墨做為整個發展的附件，是幸或不幸？

▶ 五、鐵獅子胡同田宅，國父在此病逝

至於這錠墨在被送進宮前，曾與陳圓圓共同停留過的田弘遇府邸，歷史上另有它的地位，赫赫有名至今尚存。當然裡面的房舍或已翻修改建多次了。

它位於元朝時北京就有的鐵獅子胡同，舊名天春園。曾是明成祖朱棣時代英國公張輔的住宅。張輔是朱棣四次派往安南平亂的大將，明英宗時在土木堡之變裡陣亡的忠臣。田

弘遇成為國丈後，崇禎帝將這座園子賞賜給他，只是他一病死，隔年李自成的大順軍入京，崇禎自縊煤山，天春園就被李自成手下的第一大將劉宗敏給占用了。然而來不正，去也快，劉宗敏在此只住了一個多月，就因大順軍兵敗山海關而西逃。

進入清朝的康熙十一年（西元一六七二年），陝西人張勇因平定吳三桂之亂有功，康熙封他為侯，還將天春園一併封賞。不知他入住後，有沒有想起吳三桂當年在此的風流事？再到道光朝末年，一位姓體丞的滿清官員買下這園子，改名為增舊園。他的後人在光緒二十七年（西元一九〇一年）還寫下《增舊園記》，記述其變遷。

民國十年，駐英大使顧維鈞，偕同他出身華僑富商家的新娘返回北京，準備接任北洋政府的外交總長，先借住後購得此園，一時冠蓋雲集，夜夜笙歌。然而政局動盪，民國十三年第二次直奉戰爭，軍閥馮玉祥倒戈政變，顧維鈞辭外交總長後逃往天津，此園因而空置。

當年底，國父孫中山先生應北洋段祺瑞執政的邀請，北上共商國是。但抵達北京後不久，就因肝病發作被送進協和醫院。檢查發現已病入膏肓，醫生束手無策，不得不出院並由家屬好友考慮中醫治療。垂死之身，要住哪兒呢？

北洋政府安排他住的，就是這座園子。民國十四年二月十八日入住，但病情惡化，拖到三月十二日逝世園內。往後，他的信徒，也是權利鬥爭對手的汪精衛和蔣介石到北京時，不知是緬懷總理，還是慕名，都曾下榻此園。

對日抗戰期間，鐵獅子胡同一帶成了日本在華北駐軍的總部所在，由東京來訪的重要軍政幹部也多在此園停留。民國二十九年十一月底，衛日本天皇命來華北的特使：貴族院（日本參議院的前身）議員高月保男爵，與佐賀貴族出身的乘兼悅郎中佐，在此一夜好眠後到附近溜馬時，被我方情報人員刺殺，一死一傷，震驚日寇，大快人心。

到中共建政，此園曾供蘇聯專家入住。毛澤東、周恩來、劉少奇、朱德等都來這裡參加過各式聚會，很長一段時間它都警衛森嚴，外人不得其門而入。如今則成為中共國務院招待所，內部也闢出孫中山先生逝世紀念室，供人參觀憑弔。地址現為平安大街張自忠路二十三號。有機會到北京，建議抽空前往，向國父致敬，也追憶明末憾事。

六、墨出誰家？

欣賞田弘遇這錠貢墨，還得順便探討一下，它究竟出自誰手？當時進貢墨給皇上不是什麼大新聞，不像其他墨，這錠墨上沒有任何製作者的資訊。文獻裡不易有記載。只能試著從墨的本身，來敲它的來歷。

首先，從墨的品質、造型、飾紋、光澤來推斷，產地應是徽州歙縣。因為當時執製墨牛耳的徽州製墨有三大宗派：歙、休寧和婺源，各有特徵。其中以歙墨的特徵：摹古雋雅、煙細膠清、堅如石、紋如犀等，與此墨的古樸形制和超高品質最相符。當時在歙縣有名的墨肆，有程君房、方于魯、潘嘉客、程公瑜、潘方凱、汪仲淹、方瑞生、江正等多家。田弘遇會選上那家？

以田弘遇喜鋪張好排場的個性來看，相信他會找最頂尖、曾獻墨給皇帝且獲讚賞的墨肆。因此，程君房和方于魯這兩位當時製墨界的天王巨星，最可能被選上。他們的墨都曾獲崇禎的祖父——萬曆皇帝的讚賞而名重一時，萬曆帝曾說程君房的墨「入木三分」；也常稱讚「方于魯墨」，使得方于魯為此捨棄不用原名方大激。因此，田弘遇從他們兩家之

中來挑選，是很合理的。

　　只是那時兩位製墨大師都已不在人間，所幸分別有兒子繼承衣缽。更難能可貴的是，兩位大師在生前就分別有《程氏墨苑》和《方氏墨譜》這兩本圖文並茂的著作留傳下來。裡面刊載了大部分他們製作過的墨之版畫圖樣，無形中也顯示出他們的製作理念和偏好。因此參考這兩本書，或可找出田弘遇貢墨是誰製作的線索。

　　田弘遇貢墨上的一大特色，是滿布渦狀臥蠶紋（或縠紋）。因此若能在他們的書裡發

圖三　縠圭朱砂墨
長寬厚 12.4x2.9x1.1 公分，重 136 公克。

現，誰比較喜歡在墨上布建這類紋飾，理論上誰就比較有可能是製作者。檢視書後，發現刊在《方氏墨譜》的三百多式墨樣中，在《國華卷》有「縠圭」，在《博物卷》有「浮玉」、「珥璧」、「雜珮」、「妙品」等多錠墨，都雕有許多臥蠶紋或相近的縠紋；而在《程氏墨苑》的五百多式裡，卻難找到多有此紋飾的。基於此或可推論，此墨是方于魯墨肆所製。

圖三裡列出一錠「縠圭」墨，是後人依《方氏墨譜》裡的墨樣所製的朱砂墨。它有一面全部是臥蠶紋／縠紋，數目共一百七十個，也與墨譜裡所記載相同。拿來跟田弘遇貢墨比較，是否有幾分相近？

◣ 七、小結

李自成的大順軍在崇禎十七年三月十九日進入北京後，雖一度約束軍紀，但很快就被出身貧困的將士拋諸腦後，燒殺擄掠。到了四月二十二日，大順軍兵敗山海關後更是變本加厲。四月三十日撤出北京時，驛馬車隊滿載搜括來的金銀財寶，長達數里。據當時人的筆記，光是從大內所得庫銀，就有三千多萬兩，另黃金一百五十萬兩，其他珍寶財帛，無

圖四　（仿）田弘遇貢墨
長寬厚 13.7x5.5x1.5 公分，重 112 公克。

以數計。李自成離開時還下令放火燒紫禁城，鳳閣龍樓九重宮闕，多付之一炬。好可惜啊！

但想不到的是，經此浩劫，本文的主角——田弘遇貢墨，竟奇蹟式的留存下來。這應

該是文房用具比較不值錢，大順軍看不上眼；也可能是沒放在豪華宮殿中，沒被大火波及。

往後時光荏苒，它依然完整無缺的見證清廷入主後的變化：乾隆帝曾把大內許多殘缺

舊墨磨碎用來製「再合墨」，此墨卻有幸逃過；英法聯軍和八國聯軍兩度攻進北京，曾火

燒圓明園及在皇宮裡掠奪財寶，它依然倖存；等到清廷退位，太監缺錢用時，看它不上眼

沒把它偷出盜賣；宣統皇帝被馮玉祥趕出宮帶著宮中寶物離開時，此墨依然不受青睞。歷經劫難，它終被收藏在故宮裡供大眾欣賞。對這錠曾經田弘遇、崇禎帝，甚至陳圓圓都可能欣賞把玩過的古墨而言，真是何其幸運啊！美人英雄今何在？遺墨無言猶自存。

最後，附上一錠可能是清末或民國初年仿製的田弘遇貢墨（圖四）。它比真品稍為窄些，也算精美。與原件相比，最大差別在於原墨是通體塗金，且墨兩面的「墨寶」和「臣田弘遇　進」等字，都是凸起來的陽文；但仿品卻減料變成陰識的字上填金，遠不如正版來得華貴大方。好在仿品的形制、紋飾、光澤、用料、杵作、後製各方面，還都注意講求，難能可貴。這仿品曾在二〇〇九年的拍賣場出現，成交價居然達人民幣五萬八千多元。是顯示人們對田弘遇貢墨的喜愛，還是對它的遭遇悠然神往?!

9
Chapter

| 第九章 |

墨上有趣的官銜
——————— 功名

現代人的職稱，不管是公家機關還是民間公司，都大同小異。像是公家常用的院長、部長、祕書長、處長、局長、主任、科長等，在民間大小公司也都經常可見。有行政院院長，就有安養院院長；國家安全會議有令人側目的祕書長，消基會也有令不肖廠商頭痛的祕書長。官方不再高高在上，民間也不用仰人鼻息。民主，民主，果然有效。

只是幾乎所有的職稱都以「長」這個字收尾，好像太單調了點。再說，你是院長，我也是院長，誰怕誰啊！

古時候對官員的稱呼比較有意思。有個叫「司馬」的官，管養馬，它的職掌延伸為掌管軍政和軍賦（因軍事需要而徵收的稅）；有叫「司寇」的，管抓強盜，也延伸為掌管刑獄、監察這些事情。這類官名隨著朝代更替，演變得越來越文雅。到明清兩朝，有些官名還有俗稱，譬如說我們在電視劇裡常會聽到的「中堂大人」，正式官職裡可沒有「中堂」這種官，是怎麼來的？

官名出現的地方，當然是官方文書和筆記小說裡最多。其他像是匾額碑刻牌坊等歌功頌德之處，也常可見。但是在墨錠上出現，可想不到吧！這在明朝之前的墨錠上，幾乎沒看過。但是到了清朝，有了由文人發起訂製，再交給墨肆製作的「文人墨」。它的出現，

對墨的形制表現，帶來新變化。

文人墨有別於一般墨肆的產品。它通常比較精美，有藝術設計，用料講究。更有意思的是，它會刊上些人名，像是訂製者的名字，有時還加上所贈送對象的大名。由於當時製墨的文人大都具有官職，於是有些當時響亮，但對現代人來講有趣難懂的官銜，也會跟著出現在墨上。

▶ 一、制軍森嚴營壘壯

這錠「袁制軍奏疏之墨」（圖一），淡淨素雅簡潔大方，所繪的花葉少見奇特。墨的主人無疑是袁制軍，但「制軍」可不是袁先生的名字，它是個官銜的別稱。雖然看起來像是軍隊裡的頭銜，實際上「制軍」是明清時期最大的地方官「總督」的別稱。之所以如此，大概是因總督可以節制轄區裡的所有政經和軍事吧！

在清朝大部分時間裡，全國設有十八行省，但所設的總督數，連同功能性的漕運總督和河道總督在內，就只有十位。因此有的總督要管兩、三省的事，像是兩江總督、兩廣總督。

總督位高權重，尤其在太平天國戰亂之後，清廷部分權力不得不下放，總督一職更是顯赫逼人。

那這位袁制軍會是何人？

腦海浮現的第一人選，無疑是袁世凱，他在滿清末年當過所有總督裡排名第一的直隸總督，名副其實可被稱為袁制軍。只是我們得看看袁世凱當上直隸總督後的年分，是不是符合這錠墨的側邊寫的「庚申年」。

有可能的兩個庚申年，分別是咸豐九年（一八六○年）和民國九年（一九二○年）。

然而袁世凱在一九○一年底接替李鴻章出任直隸總督後，六年後就因短暫稱帝失敗，憂憤成疾而亡。這其間沒有庚申年，因此他絕對不是墨上所稱的「袁制軍」。

好在雖不中亦不遠矣！這位袁制軍，事實上是袁世凱的叔祖父袁甲三，進士出身，淮軍元老，在對太平天國和捻軍的戰爭中為滿清立下戰功。咸豐九年的庚申年，他被任命為漕運總督，負責南糧北運京師的重責大任，也因此贏得被稱袁制軍的資格。這錠墨想必是當時的部屬為他製作，祝賀他晉陞總督要職的禮品。墨頂上的「超漆煙」三字，說明了它的高品質；而製作此墨的「琅賢氏」，出自曹素功家族，名家所製，不是凡品。

圖一　袁制軍奏疏之墨

正面寫墨名，背面鏤花葉，左下小字「子祥寫」（指花葉是子祥所畫），兩側分寫「庚申年」、「琅賢氏」，頂寫「超漆煙」。長寬厚10.6x3x1公分，重58公克。

袁甲三是河南省項城袁氏家族第一位博得功名的人，在家族裡享有崇高的地位。據說袁世凱的名字，世字是依輩分排行，凱字就是因出生那天獲知袁甲三戰勝而取。日後袁世凱考不上舉人，乃投效袁甲三的淮軍舊部，隨軍到朝鮮竟立下大功，從此嶄露頭角迅速爬升。後來當上民國大總統，進而稱帝卻跌翻個大跟頭病死，落得千古罵名。

總督的別稱還有總制、軍門、制臺、督憲、制憲、部堂等，林林總總，都在稱呼奉承他，

你說神不神氣！

■ 二、觀察入微中丞服

墨的名字能長到多少個字？很難講。「清書法四家的墨」裡，有錠「王文治先生閒臨蘭帖之墨」，墨名有十一個字，夠長了吧！但還有更長到十三個字的「子城觀察頌臣中丞華鄂聯吟墨」（圖二），讓人大開眼界。

會有這麼多字，主要是因裡面有兩位主角，以及他們各自的官銜：「觀察」、「中丞」。

跟前面談的「制軍」一樣，這兩官銜也都是種別稱。

「中丞」似乎和古時候的丞相／左丞相／右丞相等，是同級的官，但有誰聽說過中丞相？

如果對它覺得陌生，再來看看「巡撫」，該不會陌生吧！沒錯，中丞就是巡撫。清朝任命巡撫時，一般都會加上「都察院右副都御史」的兼職頭銜，讓巡撫可以像御史一樣風聞奏事。而這兼職頭銜在更早的時候又叫「御史中丞」，於是巡撫就自然別稱中丞了。

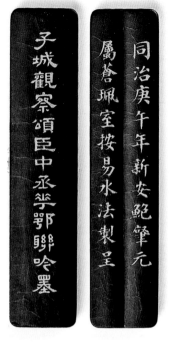

圖二　子城觀察頌臣中丞華鄂聯吟墨

覆瓦形，面書墨名，背寫「同治庚午年新安鮑肇元屬蒼珮室按易水法製呈」，側寫「徽州休城胡開文造」，頂寫「五石漆煙」。長寬厚 15x3.2x1.3 公分，重 104 公克。

至於「觀察」，它的正式職稱是「道員」。因為有個「員」字，似乎是個小官，好像跟現代的職員同等級。但可別小看它，清朝時道員的位階，介於巡撫和知府之間，不容小覷。舉例來看：清朝當臺灣還隸屬於福建時，全臺最高的官員，就是「福建分巡臺灣兵備道」的道員，夠嗆吧！道員之所以別稱觀察，大概是因唐宋時期設有「觀察使」一職，權力職掌與道員接近，於是借用這個雅稱。

這錠墨上還有「華鄂」、「聯吟」兩個有意思的詞。華鄂出自《詩經》，比喻兄弟友

愛之意，聯吟是用聯句的方式來接替吟詩的文人雅集活動。

根據這些，再加上墨的另面所寫「同治庚午年新安鮑肇元屬蒼珮室按易水法製呈」的附記，可以推知，這錠墨上的「子城觀察」和「頌臣中丞」兩位大官，是兄弟關係。而在同治庚午年間，他們共同舉辦了一場聯吟聚會。與會者之一的徽州人鮑肇元（想來是位下屬），隨後託胡開文墨肆蒼珮室，按照易水的製墨古法，製作這錠墨來呈送給他們兄弟二人。

兩兄弟的大名分別是卞寶書、卞寶第，在同治光緒年間，以非進士出身，但靠著自身努力，竟也闖出一片天，非常難得。哥哥卞寶書曾以隨員身分參與《中俄天津條約》談判，在第一線往復折衝，以夷（英法）制夷（俄），最後使該條約成為晚清政府唯一沒有割地賠款的簽約案例。弟弟卞寶第同樣出色，從一個小小的京官刑部主事做起，敢於直諫，也勇於任事，操守清廉，最後官至閩浙總督兼攝福建巡撫、船政大臣、福州將軍、陸路提督、福建鹽政、福建學政共七項要職，人稱「七印總督」。

至於製作這錠墨的鮑肇元，來自徽州歙縣郊區的棠樾村。鮑家在當地是大族，至今還留有忠孝節義的牌坊群宗祠等，是到徽州時值得一遊的觀光景點。

三、宮保雞丁犒有司

川菜裡負盛名的宮保雞丁，香嫩的雞丁在花椒、紅辣椒、花生等的伴炒下，色香味俱全，引人食指大動。但宮保是什麼意思？怎會和雞丁攪和在一起？

「宮保」也是官銜，同樣不是正式職稱，而是「太子太保」和「太子少保」的俗稱。這個官銜的等級很高，所擔負的責任，最早是要教導保護皇太子。不過後來卻轉變成一種榮譽頭銜，專賞給有功的大臣。由於古時候太子是住在東邊的宮殿裡，因此太子又叫「東宮」，這一來就得出宮保的簡稱。

宮保和雞丁會綁在一起，據說是因晚清的四川總督丁寶楨。他在山東巡撫任內鎮壓捻亂屢屢建功，朝廷特加封他太子少保，此後被稱丁宮保。而他家的炒雞丁做法特別，紅遍大江南北，於是得到宮保雞丁的雅稱。

其實丁寶楨在當時最為人所稱道的，並不是這道菜，而是他設法擒殺慈禧太后寵信的太監安德海一事。

安德海是在導致慈禧掌權的辛酉政變過程中，為慈禧立下大功的人。同治八年，他獲慈禧首肯，順著大運河南下，去江南為同治皇帝辦理大婚要穿的龍袍。但一出北京就鋪張招搖，搜括民間財富。當時任山東巡撫的丁寶楨，趁安得海經山東時將他擒殺，震驚朝野。

俗語說：打狗看主人，丁寶楨卻敢甘冒大不韙，而且讓慈禧在事後還非得吞下這苦果，沒找他麻煩。他的謀算膽識，連曾國藩、李鴻章都大表欽佩。只是沒想到時至今日，真正讓他流芳百世的卻是宮保雞丁這道菜。泉下有知，他大概會哭笑不得吧！

圖三　子和宮保拜疏之墨

正面書墨名，背寫「同治壬申春月選煙」，側有「徽州休城胡開文造」，頂寫「漆煙」。長寬厚 15x3.2x1.3 公分，重 100 公克。

再看這錠「子和宮保拜疏之墨」（圖三），是子和宮保的同僚或下屬所送，供他寫奏章時用。子和宮保，是曾任閩浙總督的李鶴年，子和是他的字號。他與丁寶楨、曾國藩、李鴻章等人都在鎮壓太平天國或捻亂之際，因功在不同時間各自得到太子少保（或太子太保）的封號。同治十年（一八七一年）李鶴年被提升為閩浙總督，此墨上所載的同治壬申年，是同治十一年。

官至宮保，連房子也跟著沾光，可被稱為「宮保第」。如今在臺中霧峰就有一座，是清同治年間官至福建水陸提督，在與太平軍作戰時身亡，而被追封為太子少保的，霧峰林家子弟林文察的故宅，現在是當地重要觀光景點。

▌四、凱歌以還慰方伯

至於這錠形式典雅的「少山方伯書畫墨」（圖四）。是光緒二十二年（一八九六年）由執製墨業牛耳的胡開文墨肆所製。只是墨名裡的「少山方伯」，會是誰的阿伯？

「方伯」一詞出現歷史久遠，可以上溯到堯舜時代的舜。據說舜把他的勢力範圍分為

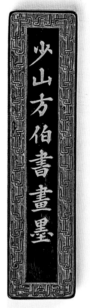

圖四　少山方伯書畫墨
正面寫墨名，另面寫「光緒丙申年胡開文監製」。長寬厚 10.5x2.5x1 公分，重 48 公克。

十二個區域，每個區域就是一方，各設一個方伯，伯就是「長」的意思。當時中央到地方的體系想必還很簡單，官制不完備。因此方伯的意義，該是每個區域之中聲望最高的諸侯。

只是到明清時期，方伯已變成非正式的職稱，代表的是「布政使」這個官銜。這在一省裡，是僅次於巡撫的大官，負責政令推動、財政收支、人事行政等業務。以現代的術語來說，就是第一副省長或常務副省長。以前談過的乾隆朝巡臺御史錢琦，之後就擔任過江蘇布政使一職。

至於本錠墨的少山方伯，想必少山兩字是他的字號。因不知本名，還沒能查出他的身分、家世、學經歷等事蹟，只有等日後看能否有所發現。

▼ 五、聖賢絕學使人悟

從這個標題，可知「學使」這個官名，應該跟教育學習有關。這官有多大？

古老中國，一向重視教育。據說在上古時代舜的時候，就設有叫「庠」的官學。春秋時代，私人辦學發達，像孔子的私學，就有弟子三千，教出七十二賢。此後除了在秦始皇時曾禁止私學外，一直都是官學私學併行。唐朝時科舉制度具體出現，平民老百姓在私學受教育後，能通過考試進入官場，使得當官一事，不再是世族豪門的專利。

好奇的是，科舉的門那麼窄，在私學裡有沒有補習班出現？有沒有補教名師月入數十萬元？答案是否定的。這大概是因古人把教育學習當良心事業，想到能得天下英才而教，是多麼神聖；而能傳道授業解惑，又是多麼清高。假如跟金錢銅臭攪混在一起，還能在天下立足嗎？

教育界風氣既然這麼好，政府自然不須費心設教育單位，來推動管理教育工作。直到

宋朝，警覺唐朝末年以來的藩鎮割據經驗，變得特別重文輕武。為了鼓勵人們進學，才首

創在地方設置管理學務的專責官員。再到清朝，由於異族當家，思想工作更形重要，得讓

讀書人緊守儒家所提倡的忠君，於是這個管一省學務的官可就越封越大，叫「提督學政」，

簡稱「學政」。

學政一般由在皇帝身邊待過的翰林學士，或進士出身的京官擔任。因曾受皇帝的教誨

感召，想必更忠貞可靠。學政職責是主持地方考試、選拔秀才、以及督察各地學官等。地

位在總督（制軍）、巡撫（中丞）之下，與布政使（方伯）平行。工作不重但職位清高，

且因是由京官出任，往往兼有欽差身分，令人嚮往。

「叔雨學使著書之墨」（圖五）上的「學使」，就是學政的俗稱。這位叔雨學使全名

龔自閎，進士出身。光緒戊寅年（一八七八年）由安徽學政調任禮部右侍郎（教育部次長）。

此墨就是在他離任時，潘鼎立先生特製敬贈的。

潘鼎立是淮軍將領，因出戰太平天國有功，當上安徽皖南鎮總兵，與安徽學政算是同

事。徽州是他的轄區，訂製墨特別方便。除了贈送龔自閎，潘鼎立當時的墨錠外交對象還

有李鴻章、安徽巡撫裕祿，以及接任龔自閎任學政，後來官至軍機大臣、兵部尚書（部長）的孫毓汶等多人。不料光緒十年（一八八四年）中法戰爭爆發後，他奉命赴廣西前線，途經廣東時舊傷發作死於軍中，來不及見到他墨錠外交的開花結果。

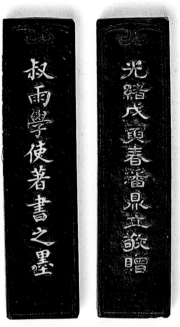

圖五　叔雨學使著書之墨

面書墨名，背寫「光緒戊寅春潘鼎立敬贈」，側「徽州休城胡開文製」，長寬厚 9x2.2x1.1 公分，重 34 公克。

六、禍福吉凶都轉彎

再來看「筱初都轉題詩之墨」（圖六），大小形制和「少山方伯書畫墨」完全一樣，只是所題的字，也就是墨的主人和製造日期，有所不同。主人名是筱初都轉，製於光緒癸巳年（十九年，一八九三年）。

我們知道「筱初」是人的字號，「都轉」該是個官銜。然而，怎麼會有這麼好玩的官名？要轉到那去？轉到何時？

沒錯，「都轉」是個官銜。它的全稱是「都轉鹽運使司鹽運使」，這個官職從元朝開始，設置在江蘇、浙江、福建等七個產鹽區，是統轄地方鹽務的技術性官，主掌轄區鹽民的生計、鹽的運銷、鹽稅以及鹽的緝私相關事宜。

現代來看這個官，有點不可思議。因為鹽既便宜，又到處買得到，那會需要專設個衙門來管？但要知道，古時候鹽是由政府專賣的，在沒機器大量生產的情況下，全靠老天爺賞臉。加上以前產鹽區少，運往全國各地的交通工具又不發達，供應鹽這個民生必需品，是政府的一大挑戰，供應不及是會出亂子的。因此都轉這個官，位雖不高，卻是個肥缺。

圖六　筱初都轉題詩之墨

正面書墨名，背寫「光緒癸巳年胡開文監製」，
長寬厚 10.5x2.6x1.6 公分，重 46 公克。

清道光年間，兩江總督陶澍上任時，屬下的兩淮都轉鹽運使司衙門送上禮盒。他打開一看，內附白銀二萬兩。陶澍問是什麼意思？回答說是總督應得的「賞需銀」，是慣例上對總督支持鹽務的報酬，但其實是種賄賂。只要是管得到鹽務的大小官員，都按比例可得，可知主管鹽政有多肥。但陶澍宣布不接受這種饋贈，日後並改革鹽政，大幅增加國庫稅收。

筱初這位都轉是何人？尚不得知。猜測他是那時的兩淮鹽運使，或兩浙鹽運使。因為

他們的官府分別設在揚州和杭州，離徽州近，同僚下屬要訂製墨來奉承時，比較方便。至於他是清官還是貪官？留待以後再設法發掘。

▓ 七、小結

整體而言，載有官銜的墨並不多。之所以會出現，大多是徽州一帶地位較高的官員，在就職或離職時，由同僚下屬所訂製贈送的。要是自己來訂製，可千萬不能打上官銜，否則會被認為是驕傲不謙虛，會遭眾人恥笑。

本文開始，曾提到電視劇裡多有稱呼中堂大人的。「中堂」，也是個官銜的俗稱，說的是「內閣大學士」。明朝時在文臣裡是最高的職位，然而在清朝時卻不掌實權，實權是在軍機處手裡。

但是為了要滿足大學士在職級上的榮耀，往往也會讓他在名義上管吏、戶、禮、兵、刑、工六部之一。清朝時各部的尚書設有滿人漢人各一，分坐於部辦公室大堂的東西方，當中是空的。因此若管部的大學士到來，便會請他坐在中間，於是引申出大學士又稱中堂。

大學士李鴻章的李中堂之稱，在滿清末年可是中外皆知。

這些官銜的稱呼，雖然文雅，但終究不敵時代潮流，在民主的前提下，得換成易懂的某某長的稱號。想來也是，名稱好聽，但若不會做事，又有何用？只是現今的大官，在平民化的稱呼下，真變能幹了嗎？

10
Chapter

| 第十章 |

朱熹與墨

——————— 利市

原以為在臺灣，除了讀文史哲的，知道朱熹這位道學宗師的人不多。然而沒想到，雖不多，卻也不少。臺北萬華龍山寺的文昌祠裡有他塑像；嘉義市有座奉祀他的朱子公廟，每年農曆九月十五日朱熹誕辰時還有祭典。此外在各縣市的孔廟和文昌祠裡也多奉祀，到了考季，香火鼎盛。連孟子都沒這種待遇！為什麼會如此呢？

恰巧所收集到的墨裡，有些跟這位被尊稱為朱子的大儒相關，並且發現，徽州製墨業頗喜歡製作和朱熹相關的墨，讓我們順著這條線索來看。

▍一、生長在福建的徽州人：紫陽先生

主要的原因應該是，朱熹祖籍是徽州婺源。不過他一生只回過故鄉三次，祭祖掃墓省親，順便會友講學授徒，每次停留約兩三個月。他真正視為「家」的，其實是福建的崇岳（今武夷山市）和建陽（今建陽市）一帶。他生於斯長於斯甚至葬於斯，只在斷斷續續出外當官的幾年，才離開這個家。即使如此，他當泉州同安主簿（縣主任秘書）和漳州知府時，都還是在離家不遠的閩南。

因為他在泉州漳州當過地方官，教化所及，讓泉州漳州兩地享有「海濱鄒魯」（意為海濱的文化昌盛之地）的稱號。而臺灣早期移民大多來自泉漳，很自然留存了對朱熹的崇敬，這也說明為什麼朱熹在臺灣頗為熱門。

朱熹家會在福建落腳，是因他父親朱松由徽州被派到福建任職。朱松曾在徽州歙縣城南的紫陽山上讀書，因此到福建後，簽名時就常用「紫陽堂」代表，並將新家命名為「紫陽」。受到父親影響，朱熹也把他的書房題為「紫陽書房」。之後學者就稱他為「紫陽先生」，他的學派為「紫陽學派」。

他很重視教育，到江西九江任官，就重建白鹿洞書院；到了湖南長沙，又擴建嶽麓書院；另外還先後創設講堂如同安縣學、武夷精舍、竹林精舍等。但都沒有用「紫陽」來為書院講堂命名。等他死後，隨著他學術思想的傳播，在同安、福州、漳州、歙縣、武夷山、蘇州、武漢，乃至偏遠的貴州鎮遠，開始出現「紫陽書院」的名稱。

朱熹的籍貫故鄉當然也不例外。藉著一錠墨（圖一），我們可以認識徽州婺源的紫陽書院，和它在清朝時的一位校長。

這錠墨的墨質堅挺光潤，沒有紋飾雕琢，也乏詩辭堆砌，顯露墨主人的樸實個性。透

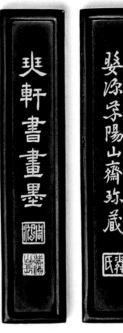

圖一 琴軒書畫墨
雙面粗框，正面寫「琴軒書畫墨」，印「周鴻」、「紫陽山長」；背面行書「婺源紫陽山齋珍藏」，長寬厚 11.5x2.4x1.0 公分，重 41 克。

過墨上的文字和印章，可推知墨主人是周鴻，他當時的身分是紫陽山長——婺源紫陽書院的校長，琴軒當是他的別號，而「琴軒書畫墨」這五字相信是他的手筆。至於紫陽山齋，可能是他的書齋名。

婺源的紫陽書院，早在西元一二八七年元朝的時候就成立，原名「文公書院」，表明紀念朱熹，因為朱熹死後，宋朝皇帝追贈的諡號就是「文」。到了明朝嘉靖年間才改名為紫陽書院。

周鴻是在乾隆五十三年（西元一七八八年）來擔任書院的山長，現今還存有他

所寫的《婺源山水遊記》，由紫陽書院在乾隆五十五年以活字排印出版，顯示當時的紫陽書院頗具規模。書院一直到民國二十年才停辦，除中間因戰火幾次暫停，歷時六百四十四年。

▶ 二、影響朱熹的道學先驅

影響朱熹最重的道學先驅，是周敦頤、程顥、程頤與張載。以下就來看些跟這幾位相關的墨。

1 周夫子太極圖說墨

周敦頤是北宋人，因為他寫的《愛蓮說》，被編進國中的國文課本裡，臺灣有很多人都知道他的名字。不過他會被朱熹視為道學的開山祖師，倒不是因這篇文章，而是因他表達宇宙生成學說的《太極圖說》。朱熹為此特別寫了《太極圖說解》，並為捍衛此說，而

與學者陸九淵大打筆戰。

這錠「夫子璧：周夫子太極圖說墨」的墨質，粗看之下似乎一般。但由每個蠅頭字的長寬僅約二公釐，卻都還筆畫清晰來看，墨質不會差。而墨上的印章顯示這錠墨的原始製作者是汪尒臧。他是清代名製墨家汪近聖的長子，繼承家學頗有名氣。側邊寫了「程君房製」，猜想是明朝的程君房墨肆曾製有這款墨，汪尒臧跟著仿製。

圖二　夫子璧：周夫子太極圖說墨

正面鐫雙螭拱「夫子璧」；背面蠅頭小楷《太極圖說》全文【註1】256字，蓋印「尒」、「臧」，側邊寫「程君房製」，頂有「古法頂煙」。長寬厚 9.8x2.3x1.0 公分，重 36 克。

2 程夫子四箴墨

程顥和程頤兄弟合稱「二程」，長期在洛陽講學，是道學的奠基人。而朱熹的道學老師李侗，是程頤的三傳門人，因此朱熹思想受到二程的影響很大。

以下三錠墨（圖三與圖四），都有程頤所作的《四箴》的全文或部分[註2]。它的全文一百八十字，是根據《論語》中孔子回答顏淵問仁時所說的：「非禮勿視，非禮勿聽，非禮勿言，非禮勿動」，從而發展出的道德戒律，朱熹對此頗為推崇。

圖三的黑墨，是胡開文墨肆的產品，朱砂墨則是徽墨名家的曹素功所製，但細看後卻有保留：因在聽箴那一面的最後四個字，本應是「非禮勿聽」，卻寫成「非禮易聽」了，名家是不該出這種錯的。

再看這錠精彩絕倫的圓墨（圖四）。它的一面篆書「玄玉」兩字，故暫稱之為玄玉墨。它的粗框有髮絲般的波紋和粗曠的雲紋。內圓低陷約○‧一公分，分成三圈以中間一直線對開。各圈的鐘鼎文字，作陰陽文相對，也分圈間隔。字的順序，是從上以反時針方向，由外往內，內容是《聽箴》全文，而製作此墨的，署名葉公詔。

葉公詔是徽州歙縣人，清朝康熙時代的製墨家。這錠墨的設計令人驚豔；整體加邊框加內圈，都有太極圖的意涵：陰陽以對，虛實相間，完全無愧於所承載的道學文字《聽箴》。製墨者的巧思用心，令人佩服。

3 張夫子西銘 墨

張載是二程的表叔。他在關中的橫渠鎮講學時，曾經在書院東西面的門牆上分別寫上《貶愚》、《訂頑》兩篇文章（都是改善愚頑者之意）來告誡學生。因此文章被程頤稱為《東銘》和《西銘》[註3]。其中以《西銘》最合程頤胃口，經他宣揚傳講，因此較為知名。

圖五的「夫子壁」（張）墨，與圖三的「夫子壁」（程）墨對照來看，大小型制可說完全相同。因為它們都是來自胡開文墨肆。不同的是它所寫的《西銘》字更多更小，常見的「民胞物與」成語，就是來自此文。

張載另外還有四句話，可能比《西銘》流傳的還要廣，就是「為天地立心，為生民立命，為往聖繼絕學，為萬世開太平。」以前很多人家的客廳正中，都掛有這四句話的大幅書法。

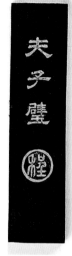

圖三　夫子璧：程夫子四箴墨

黑墨正面隸書「夫子璧」，下圈「程」字；背面蠅頭小楷六行：
「程夫子四箴……」185 字，印「閑」、「文」；頂寫「頂煙」。
長寬厚 9.7x2.3x0.9 公分，重 32 公克。
朱砂墨正面寫「人有秉彝本乎……」32 字，印「聽箴」；背面寫「哲
人知幾誠之……」40 字，印「動箴」，側寫「曹素功製」，長寬
厚 5.8x1.6x1 公分，重 32 公克。

圖四　玄玉墨

一面篆書「玄玉」，另面寫「人有秉彝本乎天性知誘物化遂亡其
正卓彼先覺知止有定閑邪存誠非禮勿聽仿古製葉公詔」。直徑 9.5
公分，厚 1 公分，外框寬 1.6 公分，重 100 公克。

記得小時候我家也有，是父親請于右任先生寫的草書，當時是客廳裡的唯一裝飾。可惜日後幾次搬遷，終不知到哪兒去了！

三、朱熹相關的墨

西元一二四一年，南宋的皇帝宋理宗下令，承認道學是國家的正統，南宋的朱熹，與周敦頤、二程、張載等四位北宋大儒進入孔廟陪祀。從元朝的一三一三年開始，歷經明清的近六百年，朱子的《四書章句集注》成為中國科舉考試的官方定本。但這一切，隨著科舉的陳腐而遭廢除，已成過眼雲煙。

倒是朱熹另一有關修身治家的短文，有人認為是影響了明治天皇在一八九〇年所頒布的

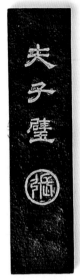

圖五　夫子壁：張夫子西銘墨

正面隸書墨名，下圈「張」字；背面蠅頭小楷「張夫子西銘　乾稱父坤稱母…」258字；長寬厚 9.6x2.3x0.9 公分，重 34 公克。

《教育敕語》的內容，間接促使日本富強並反過頭來侵略中國。是不是非常諷刺？這篇有關修身治家的文章，就是《朱子家訓》（不是明朱柏盧《治家格言》）。

1 朱子家訓 墨

「朱子家訓」墨（圖六）較前面幾錠「夫子璧」墨，來得長、薄、輕，還更為樸素。墨的另一面以蠅頭小楷寫下《朱子家訓》全文（中英文版超鏈接如[註4]）。字數（三百十七字）比夫子璧墨的多，因此每個字更小，但若仔細看，會發現字即使變小，卻刻得更好。

《朱子家訓》簡潔精煉涵蓋了個人處在家庭和社會中，應該承擔的責任和義務。文句工整對仗，言辭清晰流暢，使它具有極強的感召力，和深厚的人生智慧。

不過這錠墨刻的《朱子家訓》有個奇特之處，就是它以「父之所貴者慈也子之所貴者孝也」這兩句話來開頭，而不像原文是以「君之所貴者仁也臣之所貴者忠也」起始。為何如此安排？不知。但由此猜想這錠墨應該是在民國成立後所製，否則沒把君臣大義放在第一位，在封建時代是會殺頭的。

2 朱夫子讀書樂 墨

前面提過，朱熹喜歡辦學。他居家任官各地，都不斷重建擴建興建大小書院，還親自講學論學辨學，終生不悔。這麼熱衷，他圖的是什麼？官位？名聲？財富？學派？

以他所作的《四時讀書樂》【註5】這首詩來看，可能以上皆非。他是真正享受到讀書之樂，而希望讀書人都能涵泳其間。以前皇帝宋真宗所說的書中自有千鍾粟、黃金屋、顏如玉等，在他都如過眼雲煙，棄之如糞土吧！

圖六　朱子家訓墨

正面寫墨名，背面蠅頭小楷「父之所貴者慈也⋯⋯」317字；側寫「徽州胡開文仿古法製」。長寬厚 10.3x2.3x0.8 公分，重 30 公克。

這錠墨（圖七）是胡開文墨肆（另名蒼佩室）以朱熹為主題的又一傑作，文章與圖表現的是冬天讀書之樂：「讀書之樂何處尋？數點梅花天地生。」是否也幫春、夏、秋季也製了墨？目前還沒收集到，但相信應該有。

3 朱子批鑑著書之墨

跟許多懷才不遇的藝術家（如梵谷）差不多，朱熹的學術成就在他生前並未給他帶來

圖七　朱夫子讀書樂（冬）墨

正面寫墨名，小字「木落水盡千岩枯迥……」56字，方印「開」、「文」；背鏤學子讀書，左上「冬」字；側寫「光緒十年蒼佩室按易水法製」。長寬厚 12.9x2.8x1 公分，重 56 公克。

多大好處。官位不大，皇帝宋寧宗從來沒器重過他，甚至還在掌權宰相的操弄下，把他的學問打成「偽學」，他本人被斥為「偽師」，學生被斥為「偽徒」，並規定凡是「偽學」中人，一律不能做官。不知是否因此心情惡劣，鬱卒難消，沒幾年，朱熹以七十一歲之齡過世了。

然而真正有才華的，死了也不會被埋沒。梵谷不也如此？先是皇帝賜給他「文」的諡號，這對宋朝的文人言，非常尊崇。不但恢復他的名譽，後世也因此尊稱他為「朱文公」；另外隨著道學的蓬勃發展，後繼的皇帝也追封他為「徽國公」。這些舉動，成就了下面的墨（圖八）。

這三錠墨各有不同，但都可稱為「朱子著書批鑑之墨」。兩錠較大的墨是徽州胡開文所製。比較嬌小的是曹素功的產品，且原料是「五石頂烟」，代表它的墨質要比前兩錠好，細較之下，也確實如此。而且這錠墨很罕見的把朱熹諡號和封號用在一起，成了「宋徽國文公」，最前面用了個「仿」字，是表示朱熹用過一錠其上有「流芳百世」字樣的墨？還是曾經有過一錠「宋徽國文公朱子著書批鑑之墨」？

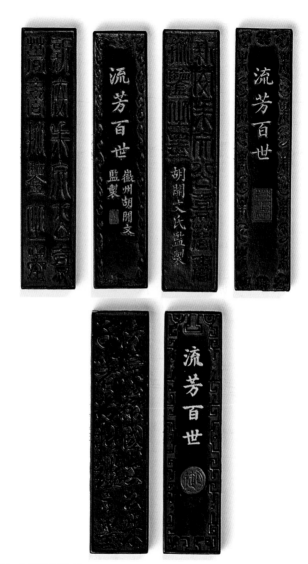

圖八 朱子著書批鑑之墨

左上墨一面寫「流芳百世」，下有「徽州胡開文／監製」及「義記」長印（是胡開文分店‧義記出品）；另面寫「新安朱文公熹著書批鑑之墨」，邊框飾雲紋。長寬厚 12.7x2.7x1.1 公分，重 58 公克。

右上墨與左上墨相近，唯「流芳百世」下長印寫「蒼佩室」，「胡開文氏監製」移至背面，使其他字變短，邊框飾以壽字。

下墨一面寫「仿宋徽國文公朱子著書批鑑之墨」，另面「流芳百世」下「御」字；側寫「徽歙曹素功正千氏監製」，頂有「五石頂烟」。長寬厚 9.3x2.2x1.1 公分，重 34 公克。

四、小結

　　二程和朱熹一樣，祖籍都是徽州，因此徽州製墨業對朱熹和二程特別熱愛。不僅如此，道學在徽州的發展，也因他們而格外興盛，形成所謂的「新安理（道）學」。這樣一來，與文人來往密切的製墨業，在銷路看好的情況下，當然會多造些和她們這些道學家相關的墨了。

　　只是在西學強勢進逼中國後，道學很快的從讀書人的學習裡退出。如今朱熹主要是存活在他的後代心目中。二〇一〇年，東南亞六國朱氏公會聯合馬來西亞當地華人團體，邀請中國大陸和港澳臺代表到馬來西亞首府吉隆坡聯辦「紀念朱熹誕辰八八〇週年東南亞慶典」，並且建立號稱世界最大的中英文對照「朱子家訓碑」，英文譯者是田浩教授。他是好友田亮的父親，著有《朱熹的思維世界》一書，藉由朱熹與道學（理學）同道往來的記載，探討他的思想演進，繼述朱熹的學說，這也算是「德不孤，必有鄰」吧！

註1：周敦頤的《太極圖說》

無極而太極。太極動而生陽，動極而靜，靜而生陰，靜極復動。一動一靜，互為其根。分陰分陽，兩儀立焉。陽變陰合，而生水火木金土。無極而太極。太極動而生陽，動極而靜，靜而生陰，五氣順布，四時行焉。五行一陰陽也，陰陽一太極也，太極本無極也。五行之生也，各一其性。無極之真，二五之精妙合而凝。乾道成男，坤道成女。二氣交感，化生萬物。萬物生生，而變化無窮焉。惟人也，得其秀而最靈。形既生矣，神發知矣。五性感動，而善惡分，萬事出矣。聖人定之以中正仁義而主靜，立人極焉。故聖人與天地合其德，日月合其明，四時合其序，鬼神合其吉凶。君子修之，吉；小人悖之，兇。故曰：「立天之道，曰陰與陽。立地之道，曰柔與剛。立人之道，曰仁與義」。又曰：「原始反終，故知死生之說」。

註2：程子四箴

視箴曰：心兮本虛應物無跡操之有要視為之則蔽交於前其中則遷制之於外以安其內克己復禮久而誠矣

聽箴曰：人有秉彝本乎天性知誘物化遂亡其正卓彼先覺知止有定閑邪存誠非禮勿聽

言箴曰：人心之動因言以宣發禁躁妄內斯靜專久是樞機興戎出好吉凶榮辱惟其所召傷易則誕傷煩則支己肆物忤出悖來違非法不道欽哉斯辭

動箴曰：哲人知幾誠之於思志士勵行守之於為順理則裕從欲則危造次克念戰競自持習與性成聖賢同歸

註3 張載的《西銘》

乾稱父，坤稱母；予茲藐焉，乃混然中處。故天地之塞，吾其體；天地之帥，吾其性。民，吾同胞；物，吾與也。大君者，吾父母宗子；其大臣，宗子之家相也。尊高年，所以長其長；慈孤弱，所以幼其幼；聖，其合德；賢，其秀也。凡天下疲癃、殘疾、惸獨、鰥寡，皆吾兄弟之顛連而無告者也。于時保之，子之翼也；樂且不憂，純乎孝者也。違曰悖德，害仁曰賊，濟惡者不才，其踐形，惟肖者也。知化則善述其事，窮神則善繼其志。不愧屋漏為無忝，存心養性為匪懈。惡旨酒，崇伯子之顧養；育英才，穎封人之錫類。不弛勞而底豫，舜其功也；無所逃而待烹，申生其恭也。體其受而歸全者，參乎！勇於從而順令者，伯奇也。富貴福澤，將厚吾之生也；貧賤憂戚，庸玉女於成也。存，吾順事；沒，吾寧也。

註4 朱子家訓—— The Family Instructions of Zhu Xi (http://zhu.10000xing.cn/2011/0311084924.html)

君之所貴者，仁也。臣之所貴者，忠也。(What rulers should cherish is being humane, and what officials should cherish is being loyal.)

父之所貴者，慈也。子之所貴者，孝也。(What parents should cherish is nurturing the young, and what children should cherish is revering the family.)

兄之所貴者，友也。弟之所貴者，恭也。(What elder siblings should cherish is being amicable, and what younger siblings should cherish is being respectful.)

夫之所貴者，和也。婦之所貴者，柔也。(What husbands should cherish is being harmonious, and what wives should cherish is being tender and gentle.)

事師長貴乎禮也；交朋友貴乎信也。(In service to teachers and elders, we should accord with ritual propriety, and in interactions with friends, we should value trust.)

見老者，敬之；見幼者，愛之。（View the elderly with respect; view children with love.）

有德者，年雖下於我，我必尊之；不肖者，年雖高於我，我必遠之。（Honor virtuous people even if they are older than we are.）

慎勿談人之短，切莫矜己之長。（Be careful not to gossip about others' weaknesses, and don't be eager to display your own strengths.）

仇者以義解之，怨者以直報之，隨所遇而安之。（Use what is fair to reconcile with a foe, use what is upright to respond to those with resentments, and according to the responses we encounter, make peace with them.）

人有小過，含容而忍之；人有大過，以理而諭之。（With tolerance, endure those who make small errors; with reasoning instruct those who make big mistakes.）

勿以善小而不為，勿以惡小而為之。（Do not avoid doing a good deed even if it seems trivial, and do not commit an evil act even if it seems small.）

人有惡，則掩之；人有善，則揚之。（Gloss over people's vices, and propagate their virtues.）

處世無私仇，治家無私法。（Regulate social affairs without personal enmity; manage household affairs without personal favoritism.）

勿損人而利己，勿妒賢而嫉能。（Do not benefit oneself at the expense of others, and do not envy the worthy or become jealous of the capable.）

勿稱忿而報橫逆，勿非禮而害物命。（Do not let anger be an excuse for responding unreasonably and rebelliously; do not irreverently harm living things.）

見不義之財勿取，遇合理之事則從。（Do not acquire wealth that does not accord with what is fair; when you encounter equitable opportunities, follow principle.）

詩書不可不讀，禮義不可不知。（The Classics of Poetry and History must be studied, because what is

proper and appropriate must be discerned.)

子孫不可不教，僮僕不可不恤。(Children and grandchildren must be instructed; workers and child servants must be treated compassionately.)

斯文不可不敬，患難不可不扶。(This culture must be respected, and hardships must be shared and alleviated.)

守我之份者，禮也；聽我之命者，天也。(It is through propriety that we preserve our share; it is through the Heavens that we heed our destiny.)

人能如是，天必相之。(If people are able to comply with all of these precepts, the Heavens will surely assist them.)

此乃日用常行之道，若衣服之於身體，飲食之於口腹，不可一日無也，可不慎哉！(Just like clothes for our bodies and food for our digestion, these daily ethical practices must not be neglected even for a day, so we must be prudent and diligent!)

註5：朱熹《四時讀書樂》

《春》
山光拂檻水繞廊，舞雩歸詠春風香。好鳥枝頭亦朋友，落花水面皆文章。蹉跎莫遣韶光老，人生唯有讀書好。讀書之樂樂何如？綠滿窗前草不除。

《夏》
修竹壓檐桑四圍，小齋幽敞明朱暉。晝長吟罷蟬鳴樹，夜深爐落螢入幃。北窗高臥羲皇侶，只因素諗讀書趣。讀書之樂樂無窮，瑤琴一曲來薰風。

《秋》
昨夜前庭葉有聲，籬豆花開蟋蟀鳴。不覺商意滿林薄，蕭然萬籟涵虛清。近床賴有短檠在，對此讀書功更倍。讀書

之樂樂陶陶，起弄明月霜天高。

《冬》

木落水盡千岩枯，迥然吾亦見真吾。坐對寒窗燈動壁，高歌夜半雪壓廬。地爐茶鼎烹活火，心清足稱讀書使。讀書之樂何處尋？數點梅花天地生。

（有人認為，上載的四時讀書樂詩，是南宋浙江仙居的高士，翁森所作。但在康熙年間被張冠李戴。究竟如何，不是本文討論範圍。）

II
Chapter

第十一章

墨上的搬文弄武
——————— 嚮往

古時候的文人，是社會的精英，往往自命不凡。於是在國家遭逢危難時，常會發出像「投筆從戎，馬革裹屍」、「談笑用兵，橫槊賦詩」等大氣磅礴，又帶點浪漫氣息的言語，令人敬佩和充滿期待。

這本是樁好事，但當他們背負國人和朝廷的期望，豪情萬丈之餘，是否真有本領克敵殺賊？

這種例子，各個朝代都有，清朝下半期似乎更多。應該是當時外侮內亂接踵而來，變局太大，有志之士無法置身事外。而這些文人接觸到刀光血影後，免不了自我陶醉，甚至自我膨脹。以下介紹的幾錠墨，多少帶有這種性質。

■ 一、草檄墨

檄，是古代官府用來徵召或聲討的文書，以現代口語，就像動員令或戰書。因此，草檄是指起草「檄」這種文章，就是草擬戰書。歷史上最有名的一篇檄文，你可能在武則天的電視劇裡聽過，是唐朝駱賓王寫的《討武氏檄》。

當時因武則天當女皇帝，徐敬業在揚州起兵討伐，由駱賓王起草這篇戰書。文章讀起來響噹噹，直指武則天的各種罪行：「人非溫順，地實寒微……狐媚偏能惑主……殘害忠良，殺姊屠兄，弒君鴆母……」據說武則天聽到這篇文章時，也很佩服，認為朝廷失職，沒能重用駱賓王。

有這動人的先例，使得古人喜歡藉「草檄」二字，來頌揚自己或時人好友文武雙全。

於是引出了「草檄」墨。

圖一　雨峯先生草檄著書之墨

正面書墨名，背面寫「選無上品煙邊十萬杵法」，兩側分寫「道光庚子年」、「古歙汪節菴」。長寬厚 14.4x3.4x1.3 公分，重 102 公克。

這錠雨峯先生草檄著書之墨（圖一），整塊墨包覆漆衣，光潔亮麗；加上兩面的細回紋飾邊，華貴大方，簡潔中散發出莊嚴的光輝。

由於古時候沒有人自稱「先生」，因此敢說，這錠墨是雨峯先生的朋友，在道光庚子年（道光二十年，西元一八四二年）訂製送給他的，製墨家是徽州歙縣負盛名的汪節菴。

墨背面的「選無上品煙遵十萬杵法」，說明它所選用的煙料和製作時的工藝，都是最高級最嚴謹的，使得這錠墨的身價不差。二〇一二年底在上海一場拍賣會裡，成交價為人民幣四千六百元（約合臺幣二萬三千元），其他拍賣會還曾標出更高的價格。

不過，多次拍賣會對這錠墨的說明，都略過墨名所記載的雨峯先生。最多只說以「雨峯」為號的人很多，無法確定是那一位。但由於從墨可以觀察到，雨峯先生在道光二十年已有名氣：他曾經或即將經歷戰爭（才會草檄），以及他與徽州歙縣可能有地緣關係等。

經過仔細搜尋，浮現出陳階平的名字，道光二十年他在廈門擔任福建水師提督，抵抗來犯的英軍。

陳階平的別號正是雨峯。他是安徽泗州（現為泗縣）人，因家庭貧寒，很早就去當兵。從小兵做起，苦幹實幹逐步爬升，六十歲後竟升到提督，成為軍區司令。這錠墨上所載的

圖二　竹莊主人草橃之墨

正面塗金凹弧內寫墨名；另面寫「開誠布公」。長寬
厚 10x2.8x0.9 公分，重 32 公克。

道光庚子年，正是第一次鴉片戰爭爆發那年，他以七十四歲高齡，事前在廈門布防備戰得當，擋住英軍的輪番攻擊，沒有失寸土。英軍不得不放棄廈門北上，進攻浙江和天津得勝，最後導致清廷簽下屈辱的南京條約。相形之下，陳階平的獲勝實在可貴。

陳階平雖是小兵出身，卻自修苦學，到後來給皇帝的奏章都自己寫。還出版一本《紫琅合稿》，敘述江蘇南通的狼山景色，及他與文人的唱和詩作。這錠墨，很可能是在他備

戰或戰勝英軍時，友人訂製送給他的。由他的生平來看，配得上文武雙全。所以墨上面說他「草檄著書」，他當之無愧。

再看另一錠「竹莊主人草檄之墨」（圖二），它形狀特別，像臂擱一樣，墨名寫在背面，墨色黝黑帶有光澤，聞起來有幽香。可能因墨形特別，側面狹窄且頂端不規則，以至於沒有關於製作者、製作時間和煙料品質的文字。好在竹莊主人不是無名之輩，我們很快就找出相關資訊。

竹莊主人吳坤修是江西人，因科舉考試不順，只好捐錢得個從九品的芝麻小官，分發到湖南湘陰。沒兩年太平天國起事，在圍攻省城長沙時，他參加守城有功，開始嶄露頭角。隨後成為曾國藩湘軍的主力大將之一，轉戰江西安徽湖北各處，出生入死，多次解救曾國藩，還在朝廷發不出軍隊的錢糧和薪水時，把家財都捐出來幫助發餉。

太平天國滅亡後，他被封為安徽布政使（類似常務副省長），還一度代理安徽巡撫。從縣裡面的小官到省長般的巡撫，都是血戰太平軍換來的。他最後病死在安徽布政使任上。

藏墨大家周紹良的《蓄墨小言》裡，提到跟這錠墨同名，但形狀不同的另一錠墨。它

是常見的扁長方形，兩面的文字跟這錠墨完全相同。此外，它兩側分別寫有「咸豐十年又三月」和「海陽蒼珮室選煙」。海陽是徽州休寧縣的古名，由於咸豐十年（西元一八六〇年）吳坤修曾多次血戰太平軍於徽州一帶，因此可合理的推論，圖二裡的墨，也是咸豐十年委製的。由於它形狀特異於周紹良書中所載，令人懷疑它不是胡開文蒼珮室所製，而另有行家。

吳坤修的書法好，至今安徽省許多古蹟名勝都能看到他的題字。他的對聯也頗有名，加上還留下些著作，他這「草檄之墨」，名正言順，毫不誇張。

▶ 二、磨盾墨

「磨盾」這兩個字在現代也消失了。它的原意是在盾的把手上磨墨，好來草擬檄文。因此，在軍中從事文書工作，也可被稱為磨盾。如同現代人說當兵是在數饅頭，古代文人會說在軍中是在磨盾。

來看圖三這兩錠墨，「詠春磨盾墨」正反兩面的字較奇特，是少見的篆書古磚文，「涇

陽中丞治兵新安幕府同人草橄之墨」正面是篆書，背面則寫隸書。後者應該列入前面的草橄墨啊？為什麼放在此處？這樣做是有原因的。

兩錠墨素雅大方，扁長的形狀，平易常見。亮點在它們的書法，因為都來自大名鼎鼎的書法家楊沂孫。他的篆書字帖，是學篆書者的必備；他的篆書條幅，動輒數萬元人民幣。

只是他怎麼會跟兵家之事扯上關係？

楊沂孫是江蘇常熟人。從兩錠墨上的年代來看，咸豐五年（西元一八五五年）他在磨盾；咸豐九年，他在一位涇陽中丞於新安治兵的幕府裡工作。這位涇陽中丞是誰？新安又在哪裡？治什麼兵？

清朝時稱呼大官，通常不直接稱呼他的大名和官銜，而是用他家鄉名代替人名，如李鴻章家鄉是合肥，因此「合肥」指李鴻章，「南皮」則是指張之洞。至於官銜，像清宮劇裡常見的「中堂」大人，就是官拜「內閣大學士」者，總督別稱「制軍」，巡撫稱為「中丞」，不這麼稱呼還會被鄙視。

涇陽中丞，指的是來自陝西省涇陽縣的巡撫張芾，他在咸豐初年擔任過江西巡撫，所以有此尊稱。咸豐四年到十年之間，張芾在安徽南部一帶與太平天國軍苦戰，指揮部設在

古名新安郡的徽州府。楊沂孫就是在這段期間進他幕府效力，而墨裡所列出的幾位，是那時候的幕府同仁。

楊沂孫是書法家、金石文字學家，因緣際會得以參與兵家大事，而且就在充滿人文氣息的徽州，使得他能結合地方資源，訂製草橄墨和磨盾墨等。《蓄墨小言》書中，還談到更多他的墨，如「將軍殺賊紀功墨」、「濠觀」墨等，為他的生平留下精彩的註腳。

另外，有「磨盾」字眼的墨，還找到：「以湘磨盾之墨」（同治七年造）、「磨盾餘馨」

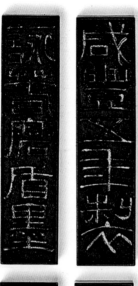

圖三　詠春磨盾墨（上）、涇陽中丞治兵
新安幕府同人草橄之墨（下）

正面寫墨名，背面寫「咸豐五年製」，俱
古磚文。長寬厚 9.9x2.4x1.1 公分，重 34
公克。
正面寫墨名，背面寫「連平顏培文博洲常
熟楊沂孫子与仁和許增益齋吳縣蔣嘉械子
朴同造」。側面「咸豐九年汪近聖造」。
長寬厚 9.5x2.3x1 公分，重 34 公克。

墨及「蓮舟磨盾勝墨」等，可惜作者出處都難以確定。

▌三、兵器圖案的墨

由於墨本身就象徵「文」，因此有人在訂製墨時，可能想不需要用草檄和磨盾這些詞來強調他「能文」，只要設法表現他也「能武」即可。於是兵器圖案被選上，豐富了墨的設計變化。

《蓄墨小言》裡談到有位王慶三先生的墨「咸豐五年雲間王慶三從軍新安時所製墨」，一套四錠，每錠墨名相同，只是有的改為咸豐六年或七年；字體分別為隸書／行書／篆書／行楷；每錠墨的背面各自有它的圖案：雙筆、寶劍、軍旗、弓箭。分別看，沒什麼特別。但合起來成了「筆劍旗弓」，暗喻「必建奇功」，十分有趣。

王慶三製墨的時間與楊沂孫墨差不多，只是他可能生性更淡泊，以至於他的墨被收藏後，卻找不出他身分來歷。不過他終究因有這套墨而得以留名。

或許是受到王慶三墨的啟發，有更多的兵器圖案墨出現。而在王慶三的各錠墨裡，還

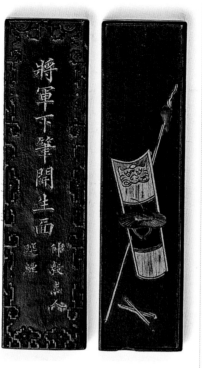

圖四　郭嵩燾墨

正面幾何紋飾邊，內書「將軍下筆開生面」，下題「仲毅主人選煙」，背面鐫紅纓蛇矛，懸葦帽盾牌，交叉雙筆，象徵文武合一。側邊有「徽州胡開文按易水法製」，長寬厚 12.9x3.2x1.25 公分，重 91 公克。

只有單一圖案的單調設計，在這些墨裡也被補強。

先看這錠圖繪有矛、盾牌、葦帽及交叉雙筆的墨（圖四），象徵文武合一。墨主人是誰？「仲毅」是關鍵，從而查到郭嵩燾，湖南湘陰人。想到晚清有位名人郭嵩燾，湘軍元老當過巡撫，也是滿清第一位出使英國和法國的公使。沒錯，郭崑燾正是他的弟弟。

郭崑燾沒考上進士，之後歷任多位湖南巡撫的幕府，前後二十多年不是正式官員。然

將軍下筆開生面
仲毅主人
選煙

而這段期間無論是戰略的運籌帷幄、後勤軍餉的補給，乃至涉外教案的處理、一般政務的推動等，他都幫巡撫解難立功。太平天國動亂時，他也受到曾國藩賞識，受邀進入湘軍。曾國藩、左宗棠對他非常推崇，連郭嵩燾也不避嫌稱讚他這位弟弟，認為湖南在太平軍之亂時，得以一省之力撐起東南大勢，郭嵩燾出力最多[註1]。

郭嵩燾墨除了在圖案上表現出文武合一、更形活潑，還透露出他以大將軍自詡的豪氣。墨面上的「將軍下筆開生面」出自杜甫的詩《丹青引贈曹霸將軍》[註2]。曹霸是唐明皇的畫師，因畫藝精湛而被封為左武衛將軍。郭嵩燾引用這句詩似乎暗示：以他的才華貢獻，應該也可以位列將軍吧！

由於墨上缺製作年分，我們很難說是郭嵩燾首創這文武合一的圖案。因至少有些其他人的墨，圖案相似。其中之一是曹端友製的「好整以暇」墨（圖五），同樣沒有製作年分。從圖面上看，兩者的設計與風格一致。唯一出入的是在兵器圖案上多了一句話：「上馬持戈矛　下馬草露布　傳永句」。傳永不知何許人，這句話也不特別，加上去有畫蛇添足的感覺。

曹端友在製墨界小有名氣，他是清代製墨天王曹素功的九世孫，製墨工藝頗得好評。

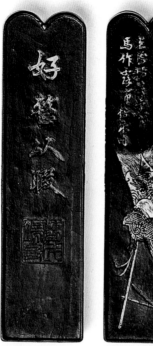
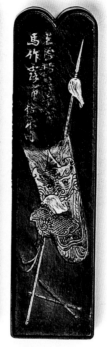

圖五　好整以暇墨

正面書墨名，下方印「曹氏端友」，背面鐫長矛、盾牌、
頭盔、交叉雙筆。長寬厚 12.3x3.1x1.3 公分，重 66 公克。

咸豐十年，太平軍占領徽州城，曹氏墨莊同年遷到蘇州，但時局仍亂，於是四年後的同治三年（西元一八六四年），也就是太平天國首都南京被攻陷那年，曹端友把墨莊再遷上海。

由這些經歷來看，曹端友可能就像楊沂孫、王慶三、郭昆燾等人一樣，在太平天國戰亂期間製作此墨。由於他這墨不是某位文人訂製的，而是供市面銷售的市墨，因此猜測，他是看到許多文人對有兵器圖案的墨的反應不錯，才仿效推出以利搶占市場。

最後，再來看一位王善甫先生的墨（圖六）。目前找到三錠，分別製造於清同治六年和七年。當時王善甫在徽州任官，雖然太平天國的戰亂已大致平息，但他仍嚮往那種允文允武的境界。

這三錠墨主要差別在背面的圖案。第一錠和前面郭崑燾墨及曹端友墨的設計同出一系，但內容更豐富：紅纓長矛、盾、寶劍、弓，再加上兩書篋的書，彰顯出允文允武；第二錠的體形變大，圖案改為有位文士在觀星臺上觀星，另一位正拾級而上，仰望的星座像是北斗星，右上方行楷寫「二十八宿羅心胸」；第三錠圖案則回歸傳統的牡丹花伴以山石，上書「一品富貴」。

這些圖案的變化，或許表達了王善甫的心境變化，隨著太平天國的潰滅，他從文人想尚武，轉到求胸懷韜略，再回歸到還是追求富貴吧！這位南京（金陵）來的王善甫，看來多金，可惜背景資料從缺。但無論如何，想必他反映出當時文士的心聲。從他之後，帶有兵器圖案的墨稀少，要到辛亥革命後，才再出現。而兵器圖案，已不是劍矛盾弓，改為槍枝刺刀了！

四、泛論

墨錠上面帶有各式兵器的圖案，凸顯出清末文人的浪漫情懷，可說是滿腔熱血，可惜這些沒有先進宏觀知識和真實本領來支撐的熱血，只能撐得住戰亂於一時，終究無法長久。

這些長矛、寶劍、盾牌、弓箭圖案雖美，卻也暴露出當時文人的守舊無知。太平天國

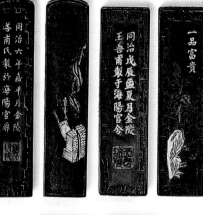

圖六　王善甫墨（三錠）

上兩錠墨名「同治六年嘉平月金陵善甫氏製於海陽官廨」，下錠名「同治戊辰孟夏月金陵王善甫製于海陽官舍」。嘉平月係農曆十二月之別稱；同治戊辰是同治七年。故下錠墨之製作較前兩錠晚。

之亂比鴉片戰爭晚十年，洋槍洋砲的威力已不容置疑，但是屬於社會菁英的文人們卻渾然不覺清朝已是洋人的魚肉，還在劍矛盾弓裡打轉。

連身居廟堂之上的文官也是如此。他們仗著舞文弄墨，言語驚人，看不起武將，不顧軍情，以為可以談笑用兵，強虜灰飛煙滅。只是沒料到兵臨城下，灰飛煙滅的卻是自家。個人被革職問罪事小，誤了軍國大事，賠款割地，罪過才大。這種例子，晚清最多。

在銅柱墨的文章裡，曾談到胡適的父親胡傳，受到兩位朝廷大員張佩綸和吳大澂的知遇之恩。這兩位出身進士且擔任翰林，是文人精英中的精英。他們不懂軍事，與外敵交戰時卻都自大傲慢。張佩綸在西元一八八四年的中法福州馬尾海戰，吳大澂在一八九五年的中日甲午戰爭遼東陸戰，都兵敗如山倒，前者被革職發配邊疆，後者被革職永不再用。吳大澂在與日軍交戰前，曾大言不慚發出《討日檄文》[註3]，提到他在戰場設有免死牌，日軍只要交出武器趴跪在牌下投降，就可免死。事後看來格外諷刺。

可怕的是這種文人精英自我膨脹的心態，現代依然不減。迷信學歷的舊科舉思想，依然是政府的用人標準。各部會首長充斥國立大學來的博士教授（翰林學士），草擬政策時洋洋灑灑，說起政務來頭頭是道，執行起來卻荒腔走板。莫拉克風災、油電雙漲、核四停

工公投、房價飆漲、十二年國教、太陽花學運、高雄氣爆、乃至頂新黑心油……等，一樁椿滾滾而來，人民抱怨連連。而這些新一代的翰林學士，就像他們的清朝老前輩，只會閃躲，一旦做不成，大不了回學校教書，連清朝時革職的處分都不會有。

▶ 五、小結

墨上面出現與軍事相關的字眼圖案，盛行於太平天國戰亂的咸豐同治年間。主要原因有二：

1. 因當時該擔負作戰的八旗和綠營軍都已腐敗，使曾國藩的湘軍及各地團練，都必須用文人來充實軍隊的骨幹，這讓眾多的文人得以接觸軍事。

2. 太平天國占領南京並定都為天京後，在天京上游的安慶就成為天京的重要門戶。從安慶到天京一線，可說是太平天國的命脈。而產墨的徽州，恰好扼住這條命脈的咽喉。導致曾國藩的大營，都一度設在徽州祁門。眾多涉武的文人，因而有機會製墨

以明志。

　　表面上，徽州的墨業有這些文人加持，似乎蓬勃興盛。實際上卻是受戰亂影響，逼得一些墨莊如曹素功等陸續出走。根據統計，從咸豐四年（一八五四年）太平軍首次進入徽州，到十年後天京被湘軍攻破太平軍殘部經徽州逃竄，徽州的六個縣，除府衙所在的歙縣縣城被太平軍攻占過四次，其餘五個縣城都至少被攻占十次以上，慘不忍睹。至今在績溪縣旺川村還有太平軍攻占後留下的壁畫，如太平軍攻城勝利圖，行軍圖等，可供人憑弔。

　　最後值得一提，眾多因太平軍戰亂而產生的文人弄武墨，相對襯托出「雨峯先生草檄著書之墨」的可貴。在鴉片戰爭時，中國面對英軍攻擊，能取得勝利沒丟掉寸土，它可能是唯一帶有「對抗帝國主義」戰勝意義的墨。

　　小兵出身的陳階平日後自修學文，郭崑燾沒中進士卻運籌帷幄，貢獻都超越那些自命文武雙全的翰林。只可惜在只重學歷的社會，他們的事功被埋沒，國家也一直積弱。那種學歷至上、只重理論不重執行的心態，快淘汰它吧！

註1：郭嵩燾稱讚郭崑燾說：自湖南始被兵，迄粵匪（指太平軍）之滅十餘年，以一省之力，支柱東南大勢，君之力為多。

註2：杜甫詩《丹青引贈曹霸將軍》

將軍魏武之子孫　　於今為庶為青門
英雄割據雖已矣　　文采風流今尚存
學書初學衛夫人　　但恨無過王右軍
丹青不知老將至　　富貴於我如浮雲
開元之中常引見　　承恩數上南薰殿
凌煙功臣少顏色　　將軍下筆開生面
良相頭上進賢冠　　猛將腰間大羽箭
褒公鄂公毛髮動　　英姿颯爽猶酣戰
先帝天馬玉花驄　　畫工如山貌不同
是日牽來赤墀下　　迥立閶闔生長風
詔謂將軍拂絹素　　意匠慘淡經營中
斯須九重真龍出　　一洗萬古凡馬空
玉花卻在御榻上　　榻上庭前屹相向
至尊含笑催賜金　　圉人太僕皆惆悵
弟子韓幹早入室　　亦能畫馬窮殊相
幹惟畫肉不畫骨　　忍使驊騮氣凋喪

將軍畫善蓋有神

偶逢佳士亦寫真

即今漂泊干戈際

屢貌尋常行路人

塗窮反遭俗眼白

世上未有如公貧

但看古來盛名下

終日坎壈纏其身

註3：吳大澂《討日檄文》

為出示曉諭事，本大臣奉命統率湘軍五十餘營，訓練三月之久，現由山海關拔隊東征。正、二兩月中，必當與日本兵營決一勝負。本大臣講求槍炮，素有準頭，十五、六兩年所練兵勇，均以精槍快炮為前隊，堂堂之陣，正正之旗，能進不能退，能勝不能敗。湘軍子弟，忠義奮發，合數萬人為一心。日本以久頓之兵，師老而勞，豈能當此生力軍乎？

惟本大臣以仁義之師，行忠信之德，素不嗜殺人為貴。念爾日本臣民，各有父母妻子，豈願以血肉之軀，當吾槍炮之火？迫於將令，遠涉重洋，暴懷在外。值此冰天雪地之中，饑寒亦所不免。生死在呼吸之間，晝夜無休息祇候，父母悲痛而不知，妻子號泣而不聞。拼千萬人之性命，以博大島圭介之喜快。今日戰勝則將之功，戰敗則兵之禍，拼大島圭介之性命，以博大島圭介之喜快。今日

本之賢大夫，未必以黷武窮兵為得計。

本大臣欲救兩國人民之命，自當開誠布公，剴切曉諭：兩軍交戰之時，凡爾日本兵官逃生無路，但見本大臣所設投誠免死牌，即交出槍刀，跪伏牌下，本大臣專派仁慈廉幹人員收爾入營，一日兩餐，與中國人民一律看待，亦不派做苦工，事平之後，即遣輪船送爾歸國。

本大臣出此告示，天地鬼神所共鑑，決不食言，致傷陰德。若竟迷而不悟，拼死拒敵，試選精兵利器與本大臣接戰三次，勝負不難立見。迨至該兵三戰三北之時，本大臣自有七縱七擒之法。請鑑前車，毋貽後悔，特示。″

（註：大島圭介為甲午戰時的日本駐朝公使，當時滿清輿論認為他是導致中日開戰的一個陰謀家。）

Epilogue

結語

賞墨一二三

臺北忠孝敦化商圈有家 Mosun 墨賞新鐵板料理。每次經過附近，望著它在二樓的招牌，就好奇這家店的老闆怎會取這麼有意味的店名？他喜歡墨嗎？

這年頭，有多少人會想欣賞墨？可能大多數人連墨都沒見過，而生活好不容易有點空，又得花在時尚衣飾、科技新品、醇酒美食……乃至社群臉書等，哪有時間會想到墨？

不過請別這麼快就放棄墨。有句俗話不是說「溫故而知新」？從認識墨、熟悉墨、收集墨到賞墨，每個階段每個過程，何嘗不能讓我們從古人的心血裡，醞釀出新的認知與啟發？

再來，古墨的收藏價值越來越高，拍賣市場裡的成交價扶搖直上。有套清朝乾隆御製西湖十景集錦墨，二○○八年以四百四十八萬元人民幣（約合臺幣二千二百多萬元）的高價成交。一些晚清的古墨，也動輒人民幣萬元以上。縱使賞墨之意不在致富，但看到自己欣賞收集的墨，兼具投資增值效果時，豈不是樂上加樂！

賞墨的門檻高嗎？比起其他多被炒作的古玩，像陶瓷、玉器、佛像、古籍字畫等，一般古墨的入門價算低的。說不定你家鄉下老屋裡都還找得到些晚清和民國時期的墨。而古墨的文化藝術內涵深厚，加上攜帶輕便及保養容易，能讓你出差旅遊時帶些在身邊把玩，

豈不快哉？

賞墨，有以下幾個面向：

■ 一、認識墨

新拿到一錠墨，就像交到新朋友，想趕快認識它。墨不會說話，但它本身就透露出不

圖一　胡開文「黃海鐘靈」墨、「聽自然軒藏煙」墨
上墨正面寫「黃海鐘靈」，背面浮雕雲海中五座仙山，
長寬厚 9.1x2.0x1.0 公分，重 31 公克。下墨正面寫「聽
自然軒藏煙」，背面楷書「徽州胡開文法製」。長寬
厚 14x4.1x1.5 公分，重 130 公克。

少基本資訊。先看以下這兩錠墨（圖一），出自同家墨肆，但卻有不同的取向，可以用它們來開場說明。

第一錠墨的兩面都有細邊框，一面寫「黃海鐘靈」四字，周邊還有回紋邊飾；另一面浮雕在雲海裡的五座仙山，山是金色，海面深藍。在墨的一側有「徽州胡開文製」字樣，頂端為「五石頂烟」。

由這些資訊，可知這錠墨，一面是墨名，另一面的浮雕圖，則與墨名相呼應。製作墨的，是徽州的胡開文墨肆。「五石頂烟」表示此墨用的材料是上好油煙。墨上沒製作年分，表明是供市面販售之用；墨身秀氣，雕刻精細，材質又好，凸顯它的價格會貴些，銷售對象該是文士，而非學生。

同理可知第二錠墨名為「聽自然軒藏煙」，也是胡開文墨肆的出品，但在頂端沒有標示煙質。細看兩錠墨的光澤不同，前者墨黑亮，後者略灰淡，代表煙質不同，後者是松煙墨。在它側邊寫有「光緒壬辰冬製」，說明此墨是光緒十八年（西元一八九二年）冬天所製。

墨的雙面雕雲龍底紋，兩側隆起的粗邊，篆書所寫的墨名，以及碩大的墨身，無不顯露它的氣派，和不同的屬性。

事實上，這是錠文人自製墨。它是由聽自然軒的主人，向胡開文墨肆訂製的。墨上的篆書墨名，或許出自墨主人手筆；它的造型，也可能是墨主人和墨肆商量後的設計。它非供銷售，通常是墨主人用來餽贈文友，及求見官員大老時的伴手禮。可供文人墨客品玩的內涵，當然比前錠多。

藉這兩錠墨，我們可認出墨上顯示的資訊有：墨的名稱（像墨的名字），製墨者（像墨的母親），訂製墨者（像墨的父親），墨的製作時間（出生年月），墨的製造地（像墨的籍貫），墨的家庭背景（文人墨、市售墨……），墨的大小重量（體格），墨的體質（煙料），以及墨的裝飾（衣著打扮）。是不是很有趣？

如果把這些資料建檔，再附上墨的照片，那即使沒隨身攜帶它，但藉著行動裝置，你隨時都可以跟你的朋友——墨，展開互動。

認識新朋友後，想進一步交往，就得親近熟悉他。對墨也是如此，墨在顯示了它的基

本資訊之餘，其實還有很多等待被發掘的。而我們可以像以前的中醫一樣，運用「望、聞、問、切」的技巧，親近熟悉它。但因墨不會應答，於是我們把順序改為「望、聞、切、問」，最後才進行問。

望

望就是仔細看。之前在認識墨時，看的是上面的文字圖案。而現在則要細看墨的顏色紋理和外觀。好的墨色當然要均勻夠黑，如有黑中泛紫的更好；另外看墨的紋理是否細緻，墨身是否堅挺，有無扭曲變形；如有迸裂斷面，要看內部是否光滑平整。（有的墨塗過漆，年代久會現冰裂紋，不是壞事。）

聞

放到鼻下聞聞墨是否有宜人的淡淡清香？製墨的主要原料，是帶有臭味的煙和易腐的動物膠，所以要加香料來掩蓋中和。另為防腐、防蟲、防霉等，也加些中藥材，但含量

墨的故事．輯一：墨客列傳

二四〇

必需適中，太多會降低煤與膠之成分；太少又達不到功效。好墨添加的香料通常是龍腦（冰片）和麝香，聞起來至為幽雅。

切

指的是用手來跟墨有肌膚之親。包括 1.扣墨：以手指（或硬幣）輕彈墨錠，聽聽看聲音是否清脆有金石聲？沙啞發悶的品質要差些；2.掂墨：用手掂墨的輕重，同體積的墨來比，通常古墨較輕；3.撫墨：用手指在墨上撫摸遊走，感覺它是否光滑細膩？質地是否堅硬？墨色髒不髒手？

問

雖然墨不能應答，但卻有代答者。市面上談墨的書，大致能幫人解惑，而且往往附有墨的圖片，可供按圖索驥參考對照。如果書上找不到呢？別急，還有網路！它可以讓人上窮碧落下黃泉，古今中外繞指柔。而網路上相關墨的拍賣紀錄和部落格等，更提供市場行

情及與同好互動切磋的機會。

除以上步驟，還可藉磨墨寫字來熟悉墨。只是這會傷墨，故不推薦。

再看這錠造型引人入勝的鐵餅型圓墨（圖二，之前談朱熹相關墨時曾提過）。雖然無法透過「聞」和「切」熟知它，但光是用「望」，就會有很多收穫：

看不看得出來，圓形的內心分為三圈，中間以橫線對開，然後從左下方開始，逆時針以怪異的書體，隔線又隔圈反覆地以陽文陰文交替寫上字？傷腦筋的是那些字太難懂了！對大多數人言，只有中間楷書的「葉公詔」三字明顯可讀。墨的另面則是還好辨認的鐘鼎文「玄玉」兩字。因此若有興趣，何妨上網去用關鍵字：葉公詔＋玄玉，來「問」這錠墨的相關資訊？

這錠墨還巧妙的在墨的粗邊框上，用流動的細波浪紋和粗的雲紋來對比，從而呼應內圈文字安排上所隱喻的太極陰陽的概念。它這出奇的構思，是不是柔化了內圈文字的道貌岸然？

此外，以墨的直徑九‧五五公分，而它的粗框達一‧八公分。因此框的總寬三‧六公

圖二　葉公韶製玄玉墨

直徑九．五公分，墨厚1公分，重100公克。

分⋯內圓直徑五．九公分⋯墨直徑九．五公分所產生的比例，分別為〇．六一和〇．六二，都接近完美的黃金分割比例〇．六一八，神不神奇？它光潤的外表，聞之有清香。

再加上製作精美古意盎然，真讓人顧盼流連愛不釋手！

有位古人對好墨的主張是：像漆一樣黑亮，如雲一般輕巧；磨出的墨汁，能表達出似清水，如山嵐的意境；散發出有如美人的體香，難以隱藏；奪目的光彩，就像古美人玄妻

的頭髮，不須清洗就光亮照人。（所貴墨者，黝如漆，輕如雲，清如水，渾如嵐，香如婕好之體，不玉蘊而馨，光如玄妻之髮，不膏沐而鑑。）葉公詔所製作的這錠玄玉墨，應該十分接近了。

◤三、收集墨

如此般熟知許多墨之後，對墨的了解將相當深入。此時看到像前面提過的，黃海鐘靈墨頂端的「五石頂烟」標記，就知道該墨是用上好的油煙，加上龍腦、麝香，或許還有金箔、珍珠粉等所製作出來的，因此這錠墨的品質和身價，當然會比其他沒有標示的市售墨要來得好。

但且慢，前面提到的聽自然軒藏煙墨，和葉公詔玄玉墨上，都沒有這樣的品質標記，是代表它們的品質就差些？再來，若想在墨上加任何標記，只要在製墨的墨模上動點手腳就行了。因此，有沒有黑心的製墨者，會想如此來賺錢？還有，黃海鐘靈墨和玄玉墨上都沒寫製作年分資訊，有沒有辦法推知？聽自然軒藏煙墨側邊有「光緒壬辰冬製」，是否真

是那年製的？

恭喜！當你會問出這一串時，就表示你已升格到賞墨的另一階段。這時想必你已讀過多本談墨的書【註1】，也欣賞把玩過許多類的墨，如御墨、貢墨、文人墨、市售墨、禮品墨、汪套墨、藥墨、硃砂墨、紀念墨等；明清有名墨肆如程君房、方于魯、曹素功、汪近聖、汪節菴、胡開文等，更是你在網路搜尋的常用字。於是你雖不至於把生活費拿去買墨，但每逢有閒，腳步總不由自主地往文物市場去。看到沒有的墨，買？還是不買？

圖三裡的兩錠墨，一小一大，都是規矩的扁長方形。仔細看，第一錠墨的正背面和側邊，用從一株牡丹上綻開的三朵牡丹花及綠葉來裝飾。墨面上有「寥天一」三字，兩側邊則是製作年分與製作者的名字。可能因製作時的墨模已舊，有些字模糊不清，墨面也有些不平整。

第二錠墨在墨的前後左右上下各面，布建了大龍帶著九條小龍的圖案，因此墨的一面寫「九子」，另一面寫「壬午年海陽／方于魯珍藏」（應該是指萬曆十年，即一五八二年）。十條龍都塗金畫彩，大龍五爪，小龍四爪，追逐嬉戲生動有趣。它是祝賀早生貴子的禮品墨。只是也像上一錠，因墨模久用，使墨面不夠平整光滑，此外，墨質看起來也較差些。

程、方這兩位明朝萬曆年間的製墨家，曾是主客關係，又像師徒，最後竟演變成仇人，但都製墨精妙絕倫，流芳百世。只是他們留存下來的墨非常少，怎麼可能出現在這兒？書上說他們的墨，在當時就被仿製，因此市面上的，百分之九十九點九不是出自本尊。然而即使是清朝到民國初年的仿品，現在也有上百年的歷史，值得買。只是，怎麼曉得它不是近代仿製的？

想先回家去做足了功課再決定，但古玩市場不是自家開的，誰敢保證回來時不會被人捷足先登？於是拿著墨望聞切問，心中自問自答：這墨並不常見，有點古氣息，又沒明顯的破綻如簡體字、橫寫由左到右、奇怪的標誌等。既然手邊沒有，價錢又還好，一咬牙，先買先贏。

■ 四、賞玩墨

坐擁許多藏墨，樂趣絕對不亞於坐擁書城。可知道，連大文豪蘇東坡也是愛墨人。他曾說自己有七十錠好墨，但還是想再擁有更多（吾有佳墨七十丸，而猶求取不已，不近愚

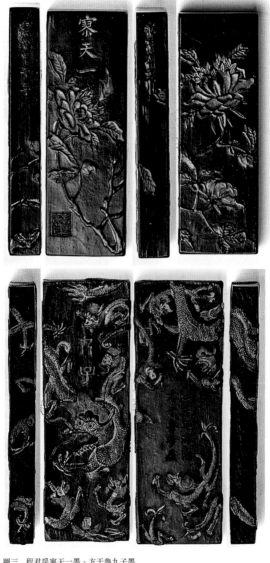

圖三　程君房寥天一墨、方于魯九子墨

上墨正面寫「寥天一」，左下「程大約印」；兩側分寫「萬曆甲午年」與「程君房製」。長寬厚 9x3x1.1 公分，重 48 公克。

下墨各面為大龍帶九條小龍的圖案，正面寫「九子」，背面寫「壬午年海陽／方于魯珍藏」，長寬厚 13.2x4.4x1.3 公分，重 112 公克。

耶？）；又說自己有幾百錠墨，有空就拿來試用（余蓄墨數百挺，暇日輒出品試之……），可見他是不斷在蓄積墨。只是古人多半為了書法和繪畫而擁墨。現代收集墨的人，參雜了

懷舊、訪古、怡情、風雅、益智、炫耀、投資等因素。把墨拿來用，太可惜了！

撇開世俗實用的因素不談，墨的藝術欣賞價值，現已逐漸被肯定。因為在墨上，往往

出現書法、繪畫、雕刻、圖案、璽印、設計、工藝等可觀可品之處，並蘊含豐富的人文意象。

多看幾錠，有助了解。

像這錠八邊葵瓣造形的墨（圖四），有別於常見的圓形，顯得婉轉嫵媚。精細雕刻人

物園景的那一面，以塗金來彰顯其高貴；另一面則上漆，並刻寫李白的《與韓荊州書》起

首一段。整錠墨華麗高貴，符合好墨的要求，製墨者是程正路，在拍賣市場也曾高價售出

過。

仔細欣賞它，是不是包含了眾多藝術元件和人文意涵？若再追尋程正路，會發現這位

製墨家也大有可讚之處喔！他是徽州人，頗有才華，跟《紅樓夢》作者曹雪芹的祖父曹寅

有交情，曾經在湖北黃陂當過縣丞（類似副縣長）的基層官員。製作這墨，或許在暗喻自

己像李白一樣懷才不遇，而渴望有如同韓荊州一樣的伯樂來賞賜提拔吧？！

再看這套貴氣逼人的南宮池水雪金硃砂墨，一套八錠（圖五），都是規矩的長方形。

八錠墨雖有相同主題，但用多樣的書法、雕刻、設計、紋飾加以鋪陳，因此絲毫不顯單調，

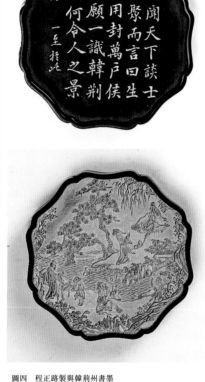

足見製墨的用心巧思。製墨家是徽州的汪近聖。每錠墨的頂端，標有「貢品」兩字，代表墨的質地好，可用來進貢。每錠墨都蓋有「尒」（爾的古字）跟「臧」兩字分開或合併的印章，「尒臧」，是汪近聖的長子汪尒臧，家學淵源，他也成為名製墨家。

墨上提到的易水法，是指從南北朝以降，在河北易水流域的居民經歷長期的製墨，所摸索歸納出的製墨法。後因戰亂，易水人南遷到徽州，易水法也就在徽州落地生根，成為

圖四　程正路製與韓荊州書墨

正面楷書「白聞天下談士相聚而言曰生不用封萬戶侯但願一識韓荊州何令人之景慕一至於此」；背面鏤郊野遊人圖，塗金。墨兩側分寫「康熙乙亥」、「程正路造」。直徑 10 公分，厚 1.6 公分，重 144 公克。

徽墨的濫觴。

▋五、善待墨

墨的歷史雖然久遠，產量也大，但能保存下來的古墨卻不多。主要是因以前它是種日用的消耗品。其次，只要有墨模，就能做出形體相同的墨。因此在古代還沒「限量版」觀念的情況下，要想收藏墨的動機就會小得多。

再來，墨的保存多少有點難。古墨的重要成分為動物膠，在潮溼或乾燥的氣候裡會變質會揮發，年久了會長霉、會失膠、會斷裂。這些將導致墨退去光澤、喪失價值。因此，賞墨者必須善待墨，好延續它的生命和價值。

善待墨的功夫不難，首要是避免不好的環境如：潮溼、空汙、蟲蛀、陽光直射、密不透風等。因此在獲得墨後，先以毛刷乾布擦拭清潔，然後用棉紙包起來放在盒子（專用的盒子最好）裡，放進有空調的空間。如果不是時常加以賞玩的，要每隔幾個月打開包裝讓墨透透風，見見世面。若發現它長霉或失去光澤，可用柔軟毛刷輕輕把它刷乾淨，再用清

圖五　汪近聖製南宮池水硃砂套墨

左一到左四為一類，上寫「徽城汪近聖法製」或「汪近聖按易水法製」，下鏤背景及姿態各異的四爪神龍，另面描金寫「南宮池水」。右一到右四為另一類。四錠的一面有細框，內鏤全幅背景和型態互異的飛龍，另面描金「南宮池水」，寫法各異，下款落「徽城汪近聖製」或「汪近聖製」。長寬厚 7.8x2x1 公分，重 62 公克。

潔的細紋布擦拭。如果墨彎曲不平了，可在包好的狀態下，上面放幾本重的書本輕壓，每隔幾天加重一些，久之它就會回復平整。

曾看到把墨用塑膠袋層層包好，防止潮溼的建議。這在短時間內可以，久了若忘記打開，在長期缺氧的情況下，會導致墨裡面有機的生物膠變化，使得墨容易有長霉、紋裂、黑斑、彎曲等現象。若要如此做，應在包裝時寫下時間，隔兩個月就打開透透風，讓有機的膠呼吸呼吸。

古代的人曾用豹皮做的袋子來保存墨，以防潮溼。宋朝的大書法家蔡襄就曾如此做，所以有墨名叫「豹囊幽賞」（為什麼是豹皮，而非牛皮、羊皮，甚至虎皮等，不得而知）；也有人把墨藏進石匣，並在匣上雕刻蓮花，所以又有墨名「石蓮祕室」；到了明清，主要是用漆盒、木盒、錦盒、布盒等，來存放品級不同的墨。時至今日，大都用紙盒乃至塑膠盒，真是每下愈況。圖六名為「豹囊合璧」的墨，是清朝康熙年間徽州休寧人程次張所製，欣賞之餘，或可感受到有心人對墨的珍惜。

▶ 六、小結：分享墨

多年前有首歌叫「分享」，伍思凱唱紅的，流行一時。歌詞裡有段：

與你分享的快樂／勝過獨自擁有／至今我仍深深感動／好友如同一扇窗／能讓視野不

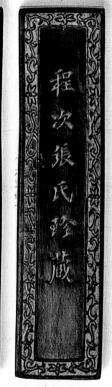

圖六　程次張豹囊合璧墨
兩面有粗框，分寫「豹囊合璧」、「程次張氏珍藏」。
長寬厚 9.7x2.3x1 公分，重 32 公克。

同／與你分享的快樂／勝過獨自擁有／至今我仍深深感動／好友如同一扇門／讓世界（變）開闊

所以，在得到好墨之後，若能查到跟它相關的有趣資訊，或是被它激發出遐想創意，甚至進一步被它引出對人生的領悟，在它陪伴下悠然樂活，當賞墨自得之餘，別忘了——分享。藉著分享從墨上吸取到的感受，讓世界變開闊，這會是賞墨的更高境界。

註1：坊間買得到的賞墨書籍有尹潤生、周紹良、王毅、王麗閣、趙正範、孟瀅，李正平等人的作品。

History 018

墨的故事・輯一——墨客列傳

作　者──黃台陽
主　編──李國祥
企　畫──葉蘭芳
排版設計──時報出版美術製作中心
董 事 長──趙政岷
總 經 理──趙政岷
總 編 輯──李采洪
出 版 者──時報文化出版企業股份有限公司
　　　　　10803台北市和平西路三段二四○號三樓
　　　　　發行專線──(○二)二三○六──六八四二
　　　　　讀者服務專線──○八○○──二三一──七○五
　　　　　　　　　　　　(○二)二三○四──七一○三
　　　　　讀者服務傳真──(○二)二三○四──六八五八
　　　　　郵撥──一九三四四七二四 時報文化出版公司
　　　　　信箱──台北郵政七九～九九信箱
時報悅讀網──http://www.readingtimes.com.tw
電子郵件信箱──genre@readingtimes.com.tw
法律顧問──理律法律事務所　陳長文律師、李念祖律師
印　刷──詠豐印刷股份有限公司
初版一刷──二○一六年四月二十二日
定　價──新臺幣三三○元

⊙行政院新聞局局版北市業字第八○號
版權所有 翻印必究
（缺頁或破損的書，請寄回更換）

國家圖書館出版品預行編目(CIP)資料

墨的故事. 輯一，墨客列傳 / 黃台陽著. -- 初版. --
臺北市：時報文化, 2016.04
　面；　公分. -- (History；18)
ISBN 978-957-13-6607-4(平裝)

1.墨 2.通俗作品

942.7　　　　105005225